U0103825

虚与实

中国绘画语言研究

新增 2020 年 10 月新版序

〔法〕程抱一 著

涂卫群 译

VIDE ET PLEIN

Le langage pictural chinois

François Cheng

商务印书馆
创于1897
The Commercial Press

新版序

1979 年，我出版了《虚与实——中国绘画语言研究》，这是我的一部早期著作，那年我 50 岁。这部微薄之作，得到了不同群体、一代又一代忠实读者的关注。在此期间，我循着自己的求索之路走向了其他创作形式。我得承认，这本书尽管多番重印，却被我摆在了书房里一个不起眼的角落。当然我也参照它，但没有勇气重读一遍。我只知道我想说的要点都写在里面了。但我怎能不设想，一部在激情勃发状态写下的著作，字里行间难免留下一些缺陷和不妥之处？

当樊尚·蒙塔涅告知我重新出版这本书的计划，我心中涌起一种混合着忧惧的强烈情感。这本书作为我漫长一生的谨慎见证，始终如一没有变化，而我却濒临大空！我还能为它做什么？也许是一种新的阐释。在翻看了这薄卷之后，我惊异地发现，我并没有什么可以补充的。至多，如同一个年迈的水手，借着翻来覆去的讲述，最终找到一些更简洁的话语来叙述他的探险，我感到可以向读者提供一重鸟瞰、总体的观点了。

在本体论层面，中国思想从一开始便萦绕着"虚"的意念。道家思想之父老子在公元前 6 世纪前后便肯定："有生于无"。他指出，由丰富的质料和生命形态构成的完整宇宙，不可能源自某种或多或

少分享了整体的东西，而应源自属于另一秩序的"无"。"无"并非一无所有，因为它借助"元气"孕育了万物。在这一原初的信念上建起了"道"的生生不息的法则。实际上，"无"乃元气的经久不变、取之不尽的基础，正是从"无"中产生了难以遏制的导向万物化生的运动。在这从无到有的过程中，生存不是被设想为一种简单的既成事实，它始终需要作为一种生机勃勃的、使生存得以发生的行为加以捕捉。

为了描述生命世界的具体运行，老子不用"无"，而用与之对应的术语"虚"。正像"无"，作为本体的"虚"——在那里生气周行并更新——同样富于活力。"虚"必然导向"实"（盈或满）。在这重关系里，虚比实更原初；"虚"支配"实"，而非相反。在此，有必要重申这一基本真理："虚"恒久、不朽，"实"则有可能变质。当"实"抵达"过实"，它便进入衰的过程。以"虚"御"实"，便是与生气之源相系，而生气确保道的正当运行。

在生命世界，气无所不至。天体物理学家证实了这一点：宇宙空间充斥着驱动和震荡波。从元气出发，老子在《道德经》著名的第四十二章里区分了三种生气：阴、阳和冲虚。

阳，强劲刚健，阴，包容柔顺，两者通过交互作用孕育万物，并为其注入生机。它们的作用也发生在万物之间。在此，出现了第三种气，也即冲虚（之气）。冲虚的作用在于平衡阴阳之间可能出现的失调，以便在二气间激起一个富于生机的空间。远非"中立区"，它具有导引二气中最佳部分的能力，以将它们提升至另一存在层次，

实现超越与敞开。冲虚的思想引导我们意识到这一事实：当阴阳二气进入积极的交通，其结果从来不是二者简单的相加。第三种气也到场，无论可见还是不可见，它构造出一个充满生机、变动不居的空间。我们总可以提出同样本质性的问题：当阴阳交感，是否就是二者简单相加？当山水环抱，是否就是二者简单相合？当天地交通，是否就是简单并列？难道不应该纳入这周流的冲虚，在那里进行着真正的交感，在那里生命发生了超越，成为一场真正的演变，乃至不期而遇的升华？

因此，在生命世界，有这"之间"到场，它与存在者同样重要，因为正是在这"之间"每个生命得以构成和开显。我们已指出，冲虚在所有领域和所有层级起作用，既在每个生命的内部，亦在它们之间。在更高的层次，冲虚既在众生与世界之间，亦在所有这一切与超验的关系中发挥作用。

在这部作品中，我们立足于绘画艺术以考察冲虚的运作。在这个简短的介绍中，我们将限于同一领域，以保持前后一致。我们认为一些具体细节能够帮助读者澄清一些问题。为此，我们参照了那场不寻常的座谈，其间，我已故的老师亨利·马尔蒂奈和我对中国和西方的某些实践活动展开了一场比较。我们力图辨析差异，但不牵涉任何价值判断。西方绘画之伟大，无须论证；中国漫长的传统中所含有的某些独特因素，同样可以给予我们启发。在中国画家那里，冲虚的思想引出气息周流的思想，这是引导所有创作行为的一个原则。

　　在西方，为了绘制一根树干，画家自上而下运笔，因为他意在捕捉具有确定形态的现成的存在，中国画家则以相反的方式行事。他自下往上画，因为他意在洞悉树木的内在生命活力，这生命活力自根部起，持续生发。画竹时尤其如此。这节节生长的植物，在中国人的想象世界居于显赫位置。这种植物，节与节之间由冲虚隔开，体现了以持续的质的超越为标志的生长。为了与这种内在的规律相结合，画家自下往上运笔，并且他不采用连续的线条。在每节之后，他以细小的虚实相间的横道，标出一处停顿，然后再去画下一节，直至竹尖，尖部的纤枝恰恰象征它融入了清虚之境。

　　至于水，除了例外，中国画家并不寻求以动荡的水体再现一片流动的水。他更喜欢画一朵一朵的卷浪或是一系列波涛激荡起伏的水流。涉及高悬的落入深渊的瀑布，他也不会把它画成一条连续的线，而是将它分成两三段。因此观者首先看到瀑布奔涌而下的顶端，它完全清晰可见，然后，瀑布隐没在悬岩或树丛后，在下面再度出现，并在空渺中结束它的行程。整体画面所欲暗示的，并非下落的水体的威力，如库尔贝的画作那样，而是山的歌吟的灵魂。它带来清新的呼吸，并由此在人的灵魂中引发无尽回响。

　　对于在一幅画中再现一片完整的风景，有必要指出一个可能的误解：以凸显虚白为由在画面上留下很多空白，从而使画作具有一种"虚无缥缈"的品质，倘若这空白没有生机，则还是不足取。在中国往昔留下的大量作品中，确实存在不少可以称为空灵超诣的作品，但也有很多作品以稠密繁复动人心弦。在此，重要的是冲虚之

气在有形物象之间的周流，以及整幅作品弥漫着不可见的元气。由此中国的绘画空间拥有一重时间维度，因为寄居画面的生命体继续着它们的变化过程。隐约可见的芳枝预示着可能的演变，薄雾掩映的风景宣告了即将来临的季节。

在西方，自现代始，意欲捕捉事物内在运动的想法，使人感到有必要在画中引入虚空，这一点在透纳、布丹，后来在塞尚、梵高、克利、康定斯基那里都可以感到。梵高以盘旋的线条烘托土地或天空的旋流。塞尚以块状笔触使岩壁闪闪发光。在他们之后，马蒂斯擅长以构造物象的空白衬托物象，不论是在《舞蹈》中，还是在他后来的剪纸中。就其素描而言，他懂得为了再现女子的前臂，只消将两条曲线相向而列，略微调整，避免接合，便可从优雅的形态中散发出鲜嫩肌肤的全部清新感。晚年时，由于行动不便，他喜欢绘制缀满大叶的无花果树枝。在一篇评注中，他说，开始时他对将一片叶子画在另一片叶子旁边的方式不满意，因为这样做，给人一种过于机械添加的印象。由此他开始学习观察叶间空隙。他发现，这些空隙拥有和叶子一样明晰的形态。因为这些空隙体现了一些生命空间，那是树叶在生长过程中，为了每片叶子能够自在呼吸、彼此照应而形成的。画家虚实相间，最终为他的无花果树枝重建了它们的本真形态。马蒂斯亲历了抽象艺术的来临。从此，伴随这一运动，冲虚的观念成为西方绘画的内在部分。

还是有关西方绘画，我认为值得在此分享一重完全是个人的观察，这重观察由于来自"眼见之物"，难免带有主观性，但可能令人

惊异。

初抵威尼斯，我即刻被它那明亮生动、气息通畅的空间攫住了，惊叹道："这里的冲虚远比别处更见效！"大片水域通过折射和反光效果，孕育出涟漪波光，引起天地间复杂的交互作用。可以目睹上上下下多层级物象间令人惊异的往复运动，气息的持续周流使这种运动变得更加多姿。在水平的层面亦然，渠道、桥梁和远处的岛屿彼此应和，打乱了定点视角，比如在托斯卡纳就可以体会这种视角。在威尼斯，不论你身在何处，都会不住地受吸引，凝视近旁各处呈现的景色。人们难以抑制地受到跑马（散点）透视，确切地说，是"贡多拉"透视的引诱。

浸润在如此特别的空间里，卡尔帕乔或丁托莱托这样的画家能够画出那般灿烂的场景也就不足为奇了，在这些场景里，生机勃勃的虚景承托着实景。就我个人而言，我首先想到的是乔尔乔涅这位英年早逝的天才。萦绕这位天才的，是三重结构：《三位哲学家》中三重精神空间的并存，以及《三代人》中的三重时间。我在威尼斯学院美术馆观赏了构成他隐秘心灵的杰作。《暴风雨》令人着迷的是它散发的奇特气氛。在画作正中位置，一座小桥或一处通道由一道散射和反射的光照亮，仿佛一种冲虚，既联结又分离了两界——地上的水域和天上的云层。尽管彼此分离，这两界却保持一种内在转化的关系：水蒸腾为云，而云降为雨以充沛河水。画作捕捉住一个确切的瞬间，如同一块撕裂开的画布，一道预示暴风雨的闪电划破天空。在闪电之上，隐隐约约，悬挂着太阳，它欲显还隐。突如其

来的闪电的信号，引发居于中心的女子的惊恐，她用手臂环护着她正在哺乳的婴儿。不过，这种情感似乎得到母爱特有的坚定信心的缓和。在画作边缘处，手执护卫长矛的男子努力保持镇静。结合着三种姿态：男子、女子和天空的，人间的秩序与神圣的秩序——分别由女性裸体和轻盈的云雾所表征——共同构成了一幅意蕴无穷的弥漫着期待氛围的画面。

这幅画令人想到另一幅收藏于卢浮宫的画作:《田园音乐会》。这幅画，被轮番认为是乔尔乔涅或他的弟子提香的作品，它混合着人间与天界景色，不可否认留下了老师的痕迹。借助微妙的流光，画家使两重不同空间的并存成为可能。两位沉醉于美妙瞬间的乐师，并未意识到他们身边女神的到场。在他们之间，有看不见的分界，那是由双重光照体现的冲虚，这道光柔和地照亮了地上的丛林，与此同时，"威尼斯"特有的金光照亮了女神圣洁的身体。

鉴于通过绘画所说的一切，我们是否可以得出一些更具普遍性的看法？涉及时空观，我们认为可以这样说。冲虚联结所有事物的方式，使我们得以捕捉道之周流运动，在那里万物彼此相连。近与远，内与外，正如不同的界域，处于持续的交互作用之中。正是由对这一基本事实的观照出发，我们得以享有一种关于生活的真正敞开的视观。就时间而言，同样也是冲虚告诫我们，时间的流逝并非必然就是单向的和纯粹的失落。通过它所拥有的转化的力量，它也是"可逆的"，这一点正如看似奔流到海不复回的江河。实际上，如我们关于乔尔乔涅的《暴风雨》所指出的，正是在流动过程中，江

河从内部产生了中断，向着高处蒸发，化为云，降为雨，再度滋养它的源头。这种天地间的循环向我们显示，就人类而言，过往的或实或虚的体验，可以重新拾起，化作新生的可能。

在此，便提出了一个与我们的命运相关的根本性问题。涉及普遍联结律，我们这些人是否注定另类，最终被判不可救药的孤独？我们为一切所感动，我们努力创造以获得救赎，而客观世界似乎保持沉默和无动于衷。我们所做的一切难道只是徒劳可笑的一厢情愿？且让我们在中国绘画面前，在它直观地向我们默示的东西前面驻足片刻。让我们从许许多多长卷中选取一幅展开，那上面绘有延伸至无限的壮观山水。人们不会不注意到悄悄遗落在山水之中的一个或几个微小人物。在看惯了古典绘画中人物居于前景、风景退居景深处的西方人眼里，中国画上的人物仿佛完全失落、淹没于广袤宇宙的雾霭中。但是假如怀着些许耐心、些许同情，我们愿意静观这由元气驱动的风景，直至它的深处，那么我们最终会注意到人物，会认同于这个感性的存在，他被安置在这得天独厚的地点，正在赏景。我们会意识到，他是这片风景的中枢，他是一个广袤身躯的眼和心。可以说，他是一个中轴，壮美的场面围绕着他展开，渐渐成为他内心的风景。如果我们身处这一境地，我们便可以承认，人之为人，恰恰是为了作为生命世界跳动的心脏和警觉的眼睛。他不再是无根的存在，不再是旁观宇宙的永恒的孤独者。我们之所以能够思考宇宙，是因为宇宙在我们身上思考。也许，我们的命运从属于一个比我们更广大的命运。这一点并非贬低而是提升了我们；我们的存在

不再是从尘土到尘土的荒诞无谓的历险，它享有真正的远景，保持敞开的远景。从这个观点看，我们看见美的目光和为之感动的心灵，赋予宇宙展现的辉煌以意义，由此，宇宙有了意义，而我们的存在与它一起有了意义。

程抱一

2020 年 10 月

中文版序 [①]

在人文科学领域，法国 20 世纪 60—70 年代是个蓬勃激奋的时期。相继掀起的主要潮流是结构主义（structuralisme）和符号分析学（sémiologie）。二者承接而又互补，一经出世就起伏汹涌而达不可阻挡之势，直到尽情发挥之后才渐渐冷静下来。今日回首也许会觉得这些运动均已"过时"，殊不知在人类历史进程中，很多在某时兴起的新"意念"，总会让后来人觉得被超越了。其实，真正有价值的意念由于已逐步化入人类的精神形成而不再分明可见。结构主义和符号分析学亦不例外。它们作为方法论成为人文科学研究的有机成分，只是受惠者不再"饮水思源"而已。更值得一提的是，这些在法国一度"甚嚣尘上"的运动虽在 80 年代后渐趋冷寂，然而在他处，特别是在美国，又掀起了新潮。这一现象也很可能或已经在中国形成气氛。

关于结构主义，如果溯源而上，其创始者是两位重要学者：语言学家雅可布森（Roman Jakobson）和人类学家列维－斯特劳斯

① 此序原为中译本初版《中国诗画语言研究》（江苏人民出版社，2006 年）所作，遵作者意见保留。——出版者

（Claude Lévi-Strauss）。20 世纪 40 年代二人在纽约的相遇是当时人文科学发展中的重要事件。作为捷克布拉格语言学社的成员，雅可布森在第二次世界大战之前就已成名，且早在战前即赴美国授课。列维-斯特劳斯为了逃避纳粹迫害，也于大战爆发后去美。他早期作为民俗学家曾在南美洲印第安人部落中做过田野调查，后来搜集了大量美洲印第安人的神话、传说，却一度苦于不知如何下手进行确切而具有意义的分析。这些神话、传说除了人物之外，当然也借用了大自然的众多因素：日月星辰、风雨雷电、木石水火、植物动物。所述情节之中穿插着得失交替的种种考验、死生交错的种种象征。放在一起，很多神话似乎相近，却又因部落之分散而存在差异；另一些表面上各述他事，却又似乎具有相同的寓意。列维-斯特劳斯深知这些神话、传说并非妄想、臆造，而是表达了原始种族的宇宙观、人神观。如果只把它们当作普通的文学作品，就是说，只求讲解那些细节丰富的故事的表层"内容""情节"，固然会有所得，但终不免于粗浅，甚至混淆。他预感到，在那些叙述背后该有深层组织负载着深层的逻辑与观念。

　　在语言学方面有过创造性开拓的雅可布森告诉了列维-斯特劳斯一些音韵学的基本道理。他的解说大致是这样的，当你听到异国人在你周遭叽叽喳喳说着完全陌生的语言时，你心中会产生两种不同甚至相反的惊异。首先的惊异是：听起来那样混杂纷纭、天花乱坠的音，怎能拼凑成体系从而表达意义。其次的惊异是：说话者并不需要过于劳累口腔，只是略略蠕动唇舌就得以吐出繁复无尽的话语。

其实，任何语言都并不设法以万千种不同的音去述说万千种不同的事。语言是以经济、精简为本的制度。那经济之获得，来自语言所用的音与音之间构成内部的对比区分。更具体地说，所谓经济，是每种语言将一定数量的音节——或多或少，因语言而异——依照音节的不同性质归入不多数量的系列（paradigme），系列与系列之间相互对比而产生区别，通过区别各系列的音节获得独特性，进而产生表达意义之作用。是的，任何音或音节单独存在时并无意义，它总是在属于制度之后，在制度内与他音对比而获得表意价值。不用说，在音韵层次之上，尚有语法层次和语意层次，此二者更为语言增添了表意功能。

雅可布森对音韵学的解释，中国音韵学家都是知道的。汉语词汇最早是建筑在单音节上，后来发展出双音节、三音节等。如果只观察现代普通话的单音节，一个汉语使用者即使对音韵学一无所知，也会本能地感到音节与音节之间存在不同与对比，并因这不同与对比而具表意可能。比如，把汉语的四百多个不同音节放在一起，说话者本能地知道，在音节起音（initiale）上有元音与辅音之对比、送气与不送气之对比、鼻音与非鼻音之对比、唇舌音位与颚喉音位之对比等；在音节尾音（finale）上，有声调与声调之对比、鼻音与非鼻音之对比等。这就是语言的奇迹。从一定数量的原音出发，经由少数的音韵以及语法规则的对比，就能说出繁复无尽的话语。为了证实这一惊人的经济性，我们可举《中国诗歌语言研究》中详细分析过的李白的《玉阶怨》：

玉阶生白露

夜久侵罗袜

却下水晶帘

玲珑望秋月

这首绝句的二十音节念起来不超过一分钟，却道尽了人间的怨愁与向望。

　　雅可布森给他朋友的"启示"虽然只是语言学家的基础知识，但足以供应后者一把钥匙。列维-斯特劳斯领会到：人类精神活动创造出语言及其他表意制度，当然是为了表达"意义"，表达"内容"，可是那"意义"、那"内容"并非悬空的先验，它们的最初滋生以及逐渐复杂化均与表意制度的内部结构息息相关。扩大一点说，他和雅可布森都认识到：按照一般的理解，人先有思想，再用语言去表达。其实，有组织的思想——而非本能的反应与念头——之节节环扣、层层繁复，是与语言的构成密不可分的。这一"启示"，他很快应用到神话、传说的范畴当中。他知道必须学会透过表层情节托出神话的深层结构，后者显示了这些原始种族的精神建构与意识形态，也显示了他们的思维方式。尽管神话采用了某种意象，比如"月亮"或"老鹰"，但这些意象单独存在时并无特殊意义，并不特殊表明什么，只有当它们与神话中的其他成分发生关系时才能产生意义。这是符合音韵学原则的。所以得在深层结构中找出内部关系，特别是对比性（opposition）及牵连性（corrélation）的关系。此外，人称角度、

先后进度均极为重要。这是神话分析的第一步。神话之外，不管是家庭组织、社会组织、宗教组织，人类学家均应通过名称与名称的微妙关系，找出权力、禁忌的诸项规则与真旨。

后来，列维-斯特劳斯在解释结构主义的基本精神时，也喜欢照雅可布森的榜样举浅易的例子。例如，当你随口说："这朵小花很红！"你并不会觉得背后有什么哲学性的思考。然而你能说出这句话，表示你下意识地体会到宇宙乃是个大结构。这结构中所有成分都在互相构成的关系中获得存在与意义。你说"小花"，表示知道有较大的花。你说"很红"，表示知道有别的花或不太红，或具他种色泽。更进一步，你说"这朵花"，表示知道植物界中除了花外尚有他种植物，也表示知道尚有与植物不属同类的矿物和动物，甚至表示你谙晓在这些分类之外尚有更为原本的成分。这例子只是一个起点，在后来陆续发表的几部名著，如《野性思想》《结构人类学》《生与熟》《灰与蜜》中，列维-斯特劳斯做了既具体又抽象的精妙发挥。

他在人类学研究中引入的新态度、新方法，逐渐波及人文科学其他领域，包括文学批评、艺术批评、精神分析学、社会学、历史学等。60—70年代的法国，新人、新书大量涌现，竞相争妍，一时形成轰轰烈烈的炽热气氛。随着结构主义应运而起的是符号分析学；因为列维-斯特劳斯研究神话时所做的正是符号分析。符号分析学是对符号本身的观察和探究。符号是人类精神活动不可或缺的；所有的表意制度均由符号组成。通常认为，符号的作用是表意，意思一旦表达了，符号即可扔去，所谓"得鱼忘筌"是也。因而传统的文

学批评多以内容为主，把内容说明了，再加上几句有关文笔的形容褒贬之词，就完成任务了。再举电影为例，某人看了某影片后对你讲述时，往往并且只能停留在情节上。事实上，情节几句话就可讲完。然而作为作品的影片完全建筑在它的叙述语言上。那些符号（或意象）本身，那些符号与符号之间所兴起的寓意、所构成的风格，乃至符号无法直接道出然而巧妙启示了的，不用说，均属于作品的"内容"，均值得作为分析对象，不然影片的意义将失去大半，甚或可以说失去全部。符号一词，在法文里是 signe，这一词之所包含，在 20 世纪初已由语言学家索绪尔（Ferdinand de Saussure）剖为表里二面，即能指（signifiant）和所指（signifié）。索绪尔在那时已经指出，传统的语言学只注重所指而忽略了能指。新的语言学应当开始研究能指之间的组合方式、寓意方式以及组合可能、寓意可能等。这是符号分析学向语言学借鉴的。如果要概括一句，可以说，符号分析学面对一切表意制度、一切文本时，它不止于所指，而是把重心放在能指上。

我们已经了解，作为结构主义和符号分析学中心的是广义的语言。语言的重要性前已提到，在此再补说一下。人之成为思想动物，首先是因为他成为语言动物。语言不只是工具，它是人之所以成为人的基本要素，它是存在方式、建造方式、求索方式。通常认为人先有思想，再用语言去说，其实有组织的思想是从有组织的语言逐渐获得的。语言的可能固然是赋予所有的人，它甚至是人与一般动物相异的标示。可是一个直到七岁左右从未接触过语言的野孩子，

过了年龄就无法再学语言，他会停留在极幼稚的阶段，具有动物式的反应与念头，却不会进行系统性的思考。语言和思维活动之间的密切关系，过去并非未曾被注意到。然而直到 20 世纪，人文科学才一步一步把它推到首位。于是出现了饶有意味的现象：过去，人以语言解说宇宙及生命之奥秘，现在，人从自己创造的语言中探测自身的奥秘。精神分析学创始人弗洛伊德（Sigmund Freud）已经指出语言的关键，他的后继者拉康（Jacques Lacan）更把它作为主旨。拉康认为潜意识的组成已是一种语言，后来他把人和内心以及外界所产生的关系定为缺一不可的三大项：实存（réel）、想象（imaginaire）、象征（symbolique）。象征即指广义的语言。每个人最早学语言的时期就在与父名、母体、自我想象的诸种关系中形成了自身的潜意识，后来与社会交往时变得更复杂化。这一切决定了每个人的精神形态。

基本上，结构主义和符号分析学只是一种态度，一种眼光，一种方式。至少，我个人如此看待。它们不是哲学，却又与哲学有关。当代两位哲学家福柯（Michel Foucault）和德里达（Jacques Derrida）就是在那个时代、那个环境中崛起的。两位都不否认所受影响，可是为了扮演独树一帜的角色，又都设法保持一定距离。而福柯之所以想对过去曾经统治的思想制度与社会制度做"考古式的分析"，是因为他意识到这些制度均是在某时某代构成的特殊语言。至于德里达对语言问题的敏感以及思考，与当时的争鸣有不可分之缘。这里顺便指出，他后来阐发的解构论并不是解结构主义之构。结构主义，法文是 structuralisme；解构，法文则是 déconstruction，二者在字面

上无关联。相反，是结构主义使他理解到所有思想方式均为一种构成，他要解的乃是建立在形而上学前提之上的传统哲学思想。他设法与结构主义保持距离，是因为他认为语言的重要成分是书写语言。书写语言不只是口说语言的服务者，它具有离异特色，这一点对有着文言传统的中国人来说并不陌生。他把法文发音相同的两个词différence（差异）和différance（延迟）拼在一起，得出文本的意义永远推远而不会有定论的看法。不应忘记的是，把重心放在书写语言上是巴尔特（Roland Barthes）和克里斯蒂娃（Julia Kristeva）都一度做过的。德里达的特征则是他执着的一贯。他与伽达默尔（Hans-Georg Gadamer）论战时一再强调的总是这一点。意义之无尽"延异"的确是具有开放作用的观念。但是有一点值得戒备：如果不慎重使用这一观念，会陷入相对主义的玩弄与诡辩。

20世纪60年代是我在思想上日趋成熟的时期。当时既然躬逢其胜，便不可避免地卷入了主要潮流。我开始撰写一篇小型论文时，乃择定了张若虚的《春江花月夜》作为分析对象，尽力采用了一些结构分析的规则。这些规则大致是：面对分析对象时，分清层次，明确视角。在每一层次，辨认出具有表意价值的构成单位，寻觅出它们之间的对比牵连，以及对比兼牵连的种种关系，然后通过这些关系承托出表面意义背后的引申寓意（connotation）。引申寓意的最高层次乃是象征。上述规则在分析诗时达到最高度应用。因为在诗中，所有属于形式的成分——这里所指的形式是广义的，超过普通理解的"诗式"——都具有特殊含义，都构成"内容"的有机部分。

　　我的这篇小型论文引起了巴尔特和克里斯蒂娃的兴趣。不久，拉康亦邀我与他对话，延持数年之久。其间，色伊出版社约我撰写中国诗歌语言研究的专著。该书于1977年出版，除了上面所提三位外，雅可布森和列维-斯特劳斯亦对本书给予赞辞。两年后，我又出版了《虚与实——中国绘画语言研究》。这两部著作一版再版，迄今未曾中断。今日终于译成中文呈现在中国读者眼前，我心情之感动、感激自可想象。更有令我触动者：我撰写此序言，久久谈及开创人列维-斯特劳斯。这位当年不易亲近的大师，我现在竟有幸每周四与他并坐。他是法兰西学院（Académie française）院士。该学院是法国最高荣誉机构，由四十名院士组成，院士入院后被称为"不朽者"。院士各有固定座位，每周四聚会一次，讨论诸事，并审阅作为法语应用标准的大字典。我于2002年被选入学院后，座位正好与列维-斯特劳斯之座为邻。他今年97岁高龄了，除非病痛或他事，尽可能不缺席。我的选举举行那天，他略有不适，却特来投票。我想主要原因是：法兰西学院院士均是当代著名作家兼及少数科学家和宗教人士，可是真正与他同道做那样专门性研究的学者并不多（专门学者均属于法兰西学院下属的各学院）。我是其中罕有的直接承受过他影响的一个。每周四相聚时，在典雅和谐的会堂里，我们都聚精会神地参加日程，这并不妨碍我们之间或低声交谈、会心微笑。

　　80年代以后，除了把中国重要画论译成法文，把中国画家以大型画册的形式介绍给西方以外，我开始进入个人创作，无暇再顾及研究性的工作。未曾间断的则是对中国思想及中国美学的思考。将

来时间许可时，我也许会把中国美学和西方美学做较为系统的比较。2004年初，承南京大学钱林森教授前来访问，邀我谈话。他所提问题中有一个是："你当初以研究中国诗歌语言与绘画语言起始，均涉及中国美学，将近三十年了。能否说说今天对中国美学的看法以及自己的审美观念？"我当时做了简短的回答。现录于下，亦暂时作为本篇序文的结尾吧。

这是一个难以捉摸的大问题，要回答它，我不能不先绕个圈子，鸟瞰一下中国思想和西方思想这两个大传统。在我们今天谈话的范围里，我只能使用最简化的方式，这样做其实是非常不妥当的。过于简化就会歪曲思想。让我尝试说说吧。

正如数年前与陈丰女士谈话时已经解释过的，中西思想的思维定式、文化范式不同，虽然最终说来，二者在至高层次有共通之处。西方除了在宗教领域发扬了"三"的观念，基本上的定式或范式是二元性的。从亚里士多德起始，后来不管是笛卡尔、休谟、康德乃至黑格尔，均遵循了这条路线。现代思潮，特别是自后期现象学哲学以来，在某种程度上打破了此模型。从亚里士多德起始，西方所做的是将主体与客体分开。肯定主体、发挥主体意识，俾以分析客体、征服客体。长期地显现主体不只导致了科学思想，也加强了以法律保障主体的要求。其良好的后果是：设法在人类社会中建造自由、民主的体制。我说"设法"，因为这体制之完善尚有待不断的追求。提到"不断

的追求"，我又联想到柏拉图以及后来基督教对人性本身的看法：人既然是精神动物，人性便不能纳入既定的框子；它需要被超越，它尚是大可能。而那大可能只有放在神性的背景中，以神性为至高准则，才能获得最大程度的形成与发挥。不然，人性所包含的凶残是不会自消的。

中国思想几乎从一开始就避免对立与冲突，很快就走向"执中"理想，走向三元式的交互沟通。这在《易经》《尚书》中已发萌。到了道家，《道德经》里引申出的"道"的运行方式则是：一为元气，二为阴阳，三为阴阳参以冲气，无可否认是三元的。至于儒家思想所达到的天、地、人的三才论，以及结晶于"中庸"的推理亦是三元的。"中庸"在天道与地道之间择其人道，并在人际关系里，主张"执其两端"而择其中。这样的基本态度在理想情况下该是高超的了。但在真实社会里，面对实际问题时，特别是在中国固有的封建型社会里，却具有极大缺陷。别忘记，真"三"乃滋生于真"二"。因为真"三"是将真"二"之优良成分吸取、提升而登临有利之变化。无真"二"即无真"三"。所谓真"二"固是主体与客体之明确区分，亦是主体与主体之间之绝对尊重，那才能达到充分对话之境地。尊重并保障主体这不可缺的一环，中国思想真正面对了么？预先把人性规范在一些既定的人伦关系中，没有对"恶"的问题做根本性的质问和思考，中国思想真正尝试过建造真"二"的条件以加强主体的独立性么？中国人在旧社会里所期望的不总是

"明君赐恩"或"上方宽容"么？他们往往忘了：人性不做超越性的自省自拔时，很快就流入无尽的腐化、残害。这事实在人间任何角落都可应验。人的意识只有在真"二"环境里才能得以伸展、提升。儒家有几位大师，例如朱熹和冯友兰，他们申明过："中"不应是"折中"。"折中"只是"次二"，绝非真"二"，不可能导致真"三"。真"三"确是人类社会的好理想，这是中国思想所应力求保存的。可是一个不以真"二"为基的社会所能唱出的主调总不过是妥协。

绕了这个圈子，我回到你关于我审美观念的问题。不用说，我沉浸在西方艺术天地里，受了西方美学的重要影响。中国诗画传统给我的熏陶亦是不可磨灭的原生土壤。西方那种观察、分析、刻画以及追求崇高、升华、超越的特有精神，彻底地表现在艺术创造中，包括音乐、绘画、雕刻、舞蹈、建筑。艺术家们所给予的，与中国艺术有异，却为人类精神探险开拓了令人惊叹的境界。罗列在绘画天地里的，是事物在光影之间所透露的存在奥义，是人体及面容在春秋迭换中所显示的无限神秘，是人间悲剧穿过凝聚表现所带来的深湛启示……

中国的美学思想倒呈早熟现象。在艺术领域里，中国很早就实现了真"二"乃至真"三"。因为隐遁山林之间，任何封建势力、任何统治者，都无法前来压制隐者与大自然之间所发生的亲密关系和创造行为。这也是为什么中国历史上的动乱时期反而是诗画以及思考兴盛的时期。中国人当然知道大自然是蕴

藏"美"的宝库。但是他们没有将"美"推向柏拉图式的客观模式和抽象理念。他们很快就把大自然的美质和人的精神领会结合起来。其中主因是中国思想以气论为根基，而气论是把人的存在和宇宙的存在做有机的结合的。刚才提到道家的三才阴、阳、冲气以及儒家的三才天、地、人，均是符合这动向的。所以按照他们的眼光，作为艺术创造根源之美，从原初起就已是交往，是衍变，是化育。而自那美而滋生的产品无可置疑的是真"三"了。那是人与山同在时所达到的"此中有真意，欲辨已忘言"。然而不得不承认的是：仅将大自然作为对象尚为一种局限。大自然的反照足以包容人的存在之全面么？人的特有命运、特有经历、特有意识、特有精神的完成，不也需要另一种探测与表现么？尽管如此，倘若只从审美的观点来说，我基本上是同意中国美学托出的许多见解的。关于中国美学，近年来专著极多，这是大好现象。其中不少未能免于繁复，给人纷纭堆砌、不得要领的感觉。我想值得做的该是从锦绣万千中抽出几条金线来。我个人所能看出的金线是由最早的"比兴"观念和后起的"情景"观念织成的。这两种论诗、解诗的方式先后相承，它们都建立了前面已说到的物我交往关系。"比"是诗人内心生情，采用外界事物作为比拟；"兴"是诗人偶睹外界事物而触景生情。后来"比兴"演化为"情景"，形成了更深入、更细密的理解与分析。在这两个主要观念形成之间的漫长时期中，中国美学接受了佛教思想的影响。佛教思想除了带来一些新概

念、新意象之外，更教会中国思想家在推理时引入"步骤""层次""等级"这些构成因素。于是在文学领域里，继《文赋》《文心雕龙》《诗品序》之后，有了唐代的皎然、司空图等，宋代的严羽、罗大经等。到了明清时代，种种发挥应运而生。我愿特别提出的却是唐代王昌龄的三境论，即物境、情境、意境是也。王昌龄早于司空图一个世纪，解释三境时短短数行，然而精辟明晰，实为难得的重要一环。王昌龄所涉及的是诗以及画所表达的诸境界。之后司空图虽做了更细致的分类，并发扬了"象外之象"的观念，但并未削减王昌龄将诸境界纳入等级的功劳。至于如何建立审美标准以评赏艺术真品，我们可以把眼光转向画论。自顾恺之、宗炳、谢赫、张彦远、郭熙、韩拙等大力开拓，逐步深入，到了晚明以及清代，董其昌、李日华、石涛、汤贻汾、唐岱、沈宗骞、布颜图等均做了集大成的反省。如果要我列举一下中国美学认为艺术真品所必具的基本要素，我会不迟疑地提出氤氲、气韵、神韵这三个自下向上的有机层次。在我们今天谈话的范围里，我不可能对它们做深度的诠释，简略数句如下。

　　"氤氲"是画艺中的固有概念，由石涛在其《画语录》中推陈而出新。它指明，任何作品首先必须内含阴阳交错之饱和或张力。这饱和，这张力，是通过笔墨的铺陈组合与布局的开合起伏获得的。"气韵"则来自谢赫所定六法之一的"气韵生动"。它指明任何作品，不管是动性的或静性的，不管是在局部构形

上或全面气势上，均应体现另一内含要素，即"生生不息"性的韵律与节奏。至于"神韵"，则实在是得以领会而难以言诠的概念。"神"这一单字在普通用语中意义多样，在绘画传统中更有"形神"之争。可是在"神韵"中它的意义基本上是形而上的。为了暂作澄清，我们还是引用最早在《易传》中出现的定义："阴阳不测之谓神。"此定义是将神作为元气之最幽深、最高超的存在，"神"和"韵"结合而组成"神韵"，固然是指元气本身在运行时所托出的韵律，更意味着在创造过程中，艺术家心灵与宇宙心灵达到升华的共鸣、感应。既是感应，乃不是一种统一型的固定，而是一种持续的回环。在此，"神韵"是与"意境"相通的，因为它也意味着人意和天意在超越层次里达到会心默契。"神韵"也好，"意境"也好，有一点值得再三说明：在那最高层次里，"唯有敬亭山"并不消除"相看两不厌"，它们相辅相成，永无止境，而非有些美学家笼统概括为的"物我相忘"，因为"物我相忘"其实是近于幻灭的境界。作为大地上的精神见证者，我们的探求最终所化入的乃是"拈花一笑"，这才是至真的美妙。

以上所说虽涉及根本，尚有待我们对美这个大神秘做更彻底的思考。不是么？我们了解真的必要，没有真，生命世界不会存在。我们也了解善的必要，没有善，生命世界不得继续。美呢？初看似乎并不必要。然而令我们震惊的是，"天地间有大美"，这是庄子的话。宇宙不必非美不可，然而它美。大至浩瀚

星辰，中至壮丽山川，小至一树一花，均不止于真，均尽情趋向最饱满的美。面对这现象，我们难道不应像牛顿面对苹果落地时一样做同等的追问？我们也许最终无法谙晓美自何而来。我们至少可以揣摩到美得以产生的起码条件，以及因美而滋生的一些结果。譬如说，我们看到生命并非千篇一律；每个生命，哪怕是一只虫、一片叶，均为独一无二的存在。是这独一无二性使那存在超出无名，成为得以负载美、向望美的"此在具象"（présence）。再譬如说，我们对宇宙创造的神圣感不只来自其真，还来自它所不断显示的高超之美（transcendance）。我们对生命的意义感也来自万物因不可制止地开向美而显示的一种内发的意图（intentionalité），中国诗作中所谓"有意"也。你一定了解，我这里所说的是真美，是与原生俱在的内含要素，而不止于外形的，往往沦为引诱工具的"美饰""好看"。它是中文所指的"佳"，因而也牵涉道德层面。事实上，真美与真善是结合的。请想想，没有善行会是不美的，中文不是称之为"美德"么？而美的最高境界既然是宽宏的和谐与契合，它就必然是包容善的。那么，美为善增添了什么？粗浅一点也许可以说：美赋予善以光辉，使善成为欲求倾爱的对象。在至真的王国里，美毕竟是值得人寤寐以求的至高存在。也许有人会问，这样把美放在首位，在人类思想史上可曾有过类似倾向？我们的回答是：很多时期都曾有过的。古希腊的柏拉图、亚里士多德将理性推上首位，后来意大利的文艺复兴时期，法国的古典主义时

期，德国、英国的浪漫主义时期，以至近代的象征主义时期，均是如此。特别值得一提的是，19世纪初德国的谢林和19世纪末俄国的陀思妥耶夫斯基均对真美拯救人类这一主题做过高度理论性的思考。回顾中国，那位颂扬"大鹏神游""化腐朽为神奇"的庄子应该不会反对以美为生命至高境界。推崇伦理的孔子呢？我们没有忘记他理想的方式是礼乐。他屡引诗句，闻韶乐而三月不知肉味；他更寓仁智于山水。在后来的艺术传统中，自文人画兴起于宋初，诗与画竟逐渐被认为是人类完成的终极形式。这一点甚至成为中国文化的特征之一。

说到此该适可而止了，我却不得不再加上最后一小段。我们的目的既是探求生命真谛，说到美，就不能不观其相反：恶；不然，我们的探求不会全然有效的。天地间固然有大美，人间却漫生了大恶。恶，不用说，包括天灾，而人祸的深渊更不见其底。人作为自由的有智动物，在行大恶时所能达到的专横、残忍，是任何动物都做不到的。我们审视生命现象时不可不掌握美、恶这两个极端。更何况，有一种美质是从伤痛净化、苦难超升之中流露的。各国的文学（包括中国文学）都表现了情人们在极度考验中所达到的忠贞之美。西方艺术也表现了妇女们抚恤基督受难体时所显示的圣洁之美。中国在纯思想方面有欠对大恶做绝对性的面对，在画与诗中则有相对的表现。画主要是在佛教艺术那边，诗则由杜甫、白居易、陆游、文天祥以及所有写实派诗人发出了些强音。也许这最终将成为哲学家与

小说家的任务。

引了这么一大段来结束这篇长序，是因为如前所说，《中国诗歌语言研究》与《虚与实——中国绘画语言研究》出版迄今已二十五年了。其间时代变迁，我个人也做过其他思考，乃不可抑止地将它们录呈于上。尤其是，六年前（1998 年）我曾返国在北京大学讲学。大课堂里交流切磋的热烈气氛至今难忘。本来应允将所讲重新整理书写出来，可是，未曾预料的事件把我的生活转向其他方向，学术性写作终于搁置下来。为了补此遗憾，我愿把这篇序文献给当时在场的众多师友和学生们。一一提名是不可能了，容我列举下列诸位教授，请他们接受作为代表：王东亮先生、王文融女士、丛莉女士、刘自强女士、桂裕芳女士、杜小真女士、张祥龙先生、孟华女士、许渊冲先生。通过他们，我向罗大冈先生和齐香女士致敬，也向未来的中国读者致敬，同时，我要感谢涂卫群女士的精心翻译。这两部原本是移植性的著作，现在终于具有归根性了。而真正的归根不也意味着新春来临时会有不可思议的抽枝发条么？

抱一

2004 冬于巴黎

目　录

插图列表

致　谢

　　在此我衷心感谢：我的老师雅克·拉康，他使我重新发现了老子和石涛；皮埃尔·里克曼斯先生，他允许我大段引用他出色的译作——石涛的《画语录》；弗朗索瓦·瓦尔先生和让-吕克·吉里波纳先生，他们严谨的审读对我必不可少；尼科尔·勒菲弗尔夫人、雅尼娜·雷加尔蒙蒂耶夫人、达尼埃尔·格罗莱尔先生、布里古特·德马丽亚小姐，以及所有参与造就这从此得以成活的生命——这本书的人们。

　　戴密微先生审读和修改了这部著作的手稿；在著作印制期间他离开了我们。请允许我将这微薄的作品献给他作为纪念。

作者案语

　　在新版面世之际，我们认为应就这部著作的构思提供几点说明。正如书名显示的，这部著作所要达到的目标其实是有限度的，即将中国绘画作为一种构建的语言来理解，并把握其运转原则。也就是说，其方法首先是结构论的，而非唯历史论的。当然，我们并不忽略存在着一部中国绘画史（多部博学的著作对其进行了孜孜不倦的探讨），也并不忽略中国绘画经历了许多演变，因而所有被考察的事件并不是同时发生的。不过，这次我们试图摆脱那种单一的时序考虑——它致力于记录相继发生的事件，并且不省略任何细节。因为，归根结蒂，产生于特定背景之下的中国画艺，如同一株树那样生长发育。这门艺术植根于表意文字（这种文字以书法为媒介，优先考虑用笔并偏爱将自然现象转化为符号），参照一种确定的宇宙论，从一开始就具备了充分发展的条件，尽管某些"潜在特性"直到更晚近的时期才得以揭示或实现。这一点表明了总体分析方法的正当性；何况一些中国美学思想的固有观念，比如以对子来组合单位、区分层次等，这一切仿佛很自然地适合于进行结构分析。我们知道，中国美学思想由于建立在宇宙有机论的基础上，它所主张的艺术始终力图再造一个完整的小宇宙，在其中占据首要地位的是气-神的促成

统一的作用，在那里，"虚"本身远非"模糊"或"任意"的同义词，而是建立生气之网的内在场所。在那里，人们面对这样一个体系，它的进展方式在于容纳接连而至的新贡献，而不在于中断。笔画的艺术被画家们提升到极其细腻的高度；而体现了一与多的笔画（因为它被认为是元气本身及其所有的演变形式），非常有助于维系这项不倦追求的表意实践持续发展。

因此，绘画，一种行动中的思想，成为中国精神的最高表现形式之一。通过绘画，中国人寻求揭示造化的奥秘，并由此为自身创造一种本真的生活方式。从这一观点看，也许眼前这份研究最终所关注的，是某种超出单纯的艺术思虑的内容。

程抱一

1991 年 1 月

绪　论

　　在中国，在所有艺术中，绘画占据至高地位。[①] 它是一个真正的玄奥对象；因为，在一名中国人眼里，正是绘画艺术出色地揭示了宇宙的奥秘。与中国文化的另一座高峰诗歌相比，绘画以其所体现的原初空间、所唤起的生气，似乎更适合于参同造化的"动作"，而不是描绘造化的景象。在宗教流派，首先是在佛教传统之外，绘画本身一直被视为一项神圣的实践。

　　为这种绘画奠定基础的，是一种根基性的哲学，它就宇宙论、人类命运和人与宇宙之间的关系提出了一些明确的观念。作为这一哲学的具体实践，绘画代表了一种特有的生活方式。更胜于创造一 个再现世界的框架，它的目标在于创造一个通灵的场所，在那里，真正的生活成为可能。在中国，艺术与生活的艺术合二为一。

　　从这种观点看，中国的美学思想始终在与真的关系中思考美。因此，为了品评一件作品的价值，传统区分了三等优秀程度：能品、

① 　绘画至上得到所有中国论著的有力确证。在西方艺术史家的著作中，可以举出 P. 斯万的看法："中国人将绘画看成唯一真正的艺术"，以及 W. 科恩的看法："很久以来，中国将绘画艺术视为人的创造天才的最高表现形式之一，他们的绘画是其生活观的总括。"

妙品和最高等级的神品。① 为了定义前两个等级，能品和妙品，人们借助许多往往属于美的观念的形容词，而将神品的说法仅仅用于这样的作品：其难以形容的品质似乎将它与原初的宇宙联系在一起。激发中国艺术家的理想，在于实现生机勃勃的小宇宙，大宇宙能够直接对其产生作用。

　　本书意在介绍构成这一美学思想的基本素材。所采用的视角和方法是符号分析学的。也即，我们将不限于翻译或评论理论著作中的某些片段，或者仅仅罗列画艺中运用的一些技巧术语。由于理论著作产生于特定的文化背景，它们包含着有必要加以突出的未言明的部分。同样，技巧术语不是孤立的成分；它们形成了一个有机整体，这个整体拥有自身鲜明的层次和组合规律。我们将悉心展示这一思想体系和这一实践活动的内在结构，以及它们的运转原则。这部著作由两部分构成。第一部分是总体介绍：我们将从一个中心观念——虚——出发，展示互相联系的各种概念的组织，正是依靠这种组织，绘画艺术获得其饱满的意义。在第二部分，我们将考察一位独特画家的作品——理论的和实践的——以展示这门艺术的实际运作方式。第二部分的某些段落，由于是以某种方式证实第一部分的内容，难免重复。不过，重复在我们看来是有益的，甚至是不可或缺的，因为它使我们得以从不同角度对照某些概念。

13

① 　还有一个等级，三品之外的"逸品"，即"格外不拘常法""笔简形具、得之自然"的作品。这同样涉及彰显人与自然之间的先天默契。

*

除了理论上的考虑，本书还有一个实用目的，就是帮助读者欣赏中国绘画。在此，有必要介绍中国绘画自公元前3世纪帝国建立时起的大致脉络。首先，需要提醒的是，中华帝国由各个朝代相接续的漫长历史，是统一和分裂交替的历史。这样，在统一了中国的秦汉（公元前3世纪—3世纪）王朝之后，接下去是一段由内部冲突和胡人入侵造成的混乱时期。这一时期（5—6世纪）称为南北朝，此时中国北方被胡人占领，他们一方面接受了佛教，另一方面则与中国文化同化。一直要等到大唐王朝（7—9世纪）中国才重见统一。在存续了三个世纪之后，唐朝也陷入了混乱状态。接着到来的是一个分裂的时代，称为五代（10世纪）。这个时代以宋朝（10—13世纪）的来临而结束。在文化层面，宋朝达到了可与唐朝媲美的辉煌。但它很早就遭到辽和金两部族不停进攻的削弱，它们逼迫宋政权退避江南。宋朝衰败后，中国十分虚弱，无法抵抗蒙古人势不可挡的入侵，后者在中国建立了一个新的王朝，元朝（13—14世纪）。元朝之后是帝国的最后两大朝代，明朝（14—17世纪）和清朝（17—19世纪），清朝由满人建立，他们很快便汉化了。

在整个这段历史中，绘画经历了持续的发展。尽管受到各种事变的制约，它仍遵循自己的演变规律。分裂和混乱时期所导致的松散和追问，恰恰对艺术创造不无益处。两个互相滋养的流派为绘画注入活力，一是宗教流派，代表这一流派的是产生于道教以及后来

的佛教的绘画；另一流派虽然是"世俗的"，却不失为构成了一重精神。正是这后一流派，作为一种独创的美学思想的具体实践，构成了我们的研究对象。

实际上，人们一般承认，中国历史上第一位知名大画家是晋代（265—420）的顾恺之（345—411）。他以令人惊异的威望与娴熟的技巧，将绘画推升到至尊地位，此后绘画一直处于这一地位。当然，15 他的出现并不是偶然的；在他之前已经存在一个十分悠久的绘画传统。根据文字资料和物品见证，人们知道，在整个封建制的周朝（公元前 1046—前 256）、战国时期（公元前 475—前 221），以及第一个秦汉帝国（公元前 221—公元 220）期间，宫殿、庙堂和王公贵族的墓室都装饰着以宗教祭祀或伦理道德为主题的富丽堂皇的壁画。另外，我们拥有一定数量的帛画和数量众多的画像石、画像砖标本，这使我们得以通过线条的运用和构图了解这一原初的艺术。

汉朝覆灭后，分裂并遭受胡人威胁的中华帝国在晋代经历了相当脆弱的和平时期。这种混乱和危机状态激发了重要的思想运动。儒家学说经历着一段时间的衰落，而玄学和刚刚引进中国的佛教开始盛行。这些思想运动进而引发了不同领域的艺术创造力的全面爆发：书法、绘画、雕刻、建筑等。在绘画方面，引领时代的恰恰是顾恺之。他懂得在自己的创作中凝聚往昔经验，并纳入新成果，尤其是书法的技巧进步和佛教艺术的大胆想象。顾恺之通过在一个如此丰富多彩而又分崩离析的时代所做的融会贯通，预示了中国绘画

往后的道路：几种思想流派并存，不停地互相渗透和互相滋养。遗憾的是，顾恺之的壁画未能保存下来。我们只能通过他写下的一篇 16 关于一幅画作的设计构思——《画云台山记》，以及两卷名画——后人的摹本：中国收藏的《洛神赋图》和大英博物馆收藏的《女史箴图》，来推测他的艺术之伟大。

　　顾恺之之后，在南北朝（420—589）期间（当时中国被一分为二），以及在短暂的隋朝（589—618）期间，我们可以举出几位引人注目的画家：陆探微、宗炳、张僧繇、展子虔。但我们只能通过后来的历史学家的著作，尤其是唐代张彦远的《历代名画记》了解他们的作品。不过，人们仍将一幅著名画卷归于展子虔：《游春图》，它通常被认为是中国绘画首幅"山水画"代表作。

唐朝（618—907）

　　唐朝的来临真正开启了古典时期。国家的重新统一和政权的重组带来了前所未有的繁荣。不同寻常的创造力的勃发出现在所有艺术领域：诗歌、音乐、舞蹈、书法、绘画。

　　这一时代风格的标志，是两种表面看来相互矛盾的要求的结合：一方面，对严谨的需求，表明这一点的是对确立标准、规范法度的关注；另一方面，对多样性的寻求，证明这一点的是并存的多重倾向，这些倾向的"意识形态"根基则在于三大主要思想流派：儒、17 释、道。实际上这只是表面上的矛盾，因为标准的确立和法度的规

范，如人们当时所设想的，恰恰是为了建立一种综合了所有可能的表达形式的清单，艺术家从而得以就此进行思考，以便根据完全自觉的创造原则，对其做出自由理解与取舍。

仅从技巧的角度看，前几个世纪实现的探索和进步，使画家达到了手法上的全面成熟。例如，在作为中国绘画技巧基础的笔法方面，当时的艺术家拥有一整套不同类型的用以表达的笔法，它们往往有着非常形象化的名称："钉头鼠尾""泥里拔钉""小斧劈""披麻"，等等。这一目录随后有了新的微妙差别，变得更为丰富，在明末达到极其细腻的程度。设色艺术也取得决定性发展。最受赏识的和谐搭配是"青绿"（或者"金碧"）。与此同时，水墨画也得以确立，它在画家诗人王维的推动下，从一开始便在表现手法上达到了既卓有成效又微妙精致的高度。至于构图的规则，则始终朝着更加严整和繁复的方向发展，在壁画艺术和帛画中均如此。

与儒、道、释三大思想流派——中国的精神实质在其中得以彰显——相呼应，艺术上的三种倾向开始显露：写实主义、表现主义、印象主义。它们为整个中国绘画史注入了生命。写实主义倾向起始（初唐）时以两兄弟为代表：阎立德和阎立本（二人活动于627—683年），他们擅长绘制富有教益的肖像画。稍后不久，大画家李思训（651—716）和其子李昭道（活动于675—730年）发扬了细密精致、金碧辉映的山水画。在同一写实主义的谱系中，还可以列入尤工鞍马的曹霸和韩干，以及张萱和周昉，他们以仕女画著称。

表现主义倾向的大师无疑是吴道子（约685—758）。他声名显赫，致力于人物画（他以壁画装饰了不少道观、佛寺）和山水画。从技巧上看，他用笔豪放，线条劲健而富有韵律，他力主一气呵成、一笔挥就的画法。

在同一表现主义画路上，还可以列出卢稜伽的名字——吴道子最有名的弟子，以及王洽（又作王墨、王默）的名字，后者首先引入"泼墨法"，他似乎只能在醺醉的状态下作画。

由于没有更好的字眼，我们用形容词"印象主义的"来定性唐代绘画中的第三种重要倾向。实际上，此处涉及的是中国绘画中非常特别的一种风格，它运用具有多层次的浓淡干湿变化的墨彩，以精细的有时是晕开的笔法作画；这种风格的绘画首先力图捕捉山水的无限微妙的色调变化，摄获浸润在不可见的"气"中的物体的隐 19 秘震颤，这种气激荡着宇宙。实际上，这种绘画试图传达的是一种"心灵状态"，因为它往往是一段漫长的凝神冥想的产物。因而，这条道路由身兼画家和诗人，尤其是笃信禅宗的王维（699—759）首创，也就不足为奇了。

五代（907—960）

始于唐代的繁盛的艺术创造，在宋代继续深入发展。但是，唐宋之间的一段短暂的王位空位期（称为五代），对中国绘画的发展起了关键作用。实际上，正是在这个分裂和权力纷争的时期（不禁令

人想到汉朝覆灭后的那个时代），在这个转瞬即逝的小王朝频繁更替的时期，生活着几位中国引以为自豪的大画家：他们那些寄寓着最为高远的眼光的作品，将对后来的绘画产生决定性影响。

他们的生活环境动荡不安，并且常常是悲惨的，也许正因为如此，他们懂得在艺术中找到对自己最迫切的追问的回答。他们通过再现或壮观或神秘的山水，表达着宇宙和人类情怀的奥秘，从而开创了山水画的伟大传统，我们知道，山水画后来成为中国绘画的重要流派。

20 在这些大师中，一些人致力于描绘中国北方质朴的层峦叠嶂；另一些人则致力于再现南方更为秀润多姿的山水。"北方"手法的最优秀代表当然是荆浩（活动于 905—958 年）和关仝（活动于 907—923 年），他们有着令人赞叹的后继者李成（活动于 960—990 年）、范宽（活动于 990—1030 年），在某种程度上，还有郭熙（活动于 1020—1075 年），后面这三位应归入北宋最伟大的画家之列。在"南方画派"中，尤应举出巨然（活动于 960—980 年）和董源（活动于 932—976 年）的名字，他们在北宋衰落前夕树立起自己的威望。

除山水画外，其他体裁仍受崇尚。宫廷绘画在南唐和西蜀风光一时。这两个地区因地理位置偏僻而相对安定。那里的几位帝王，由于本人是艺术爱好者或艺术家，大力支持艺术创造；他们建立了一些画院，这些画院为著名的宋代画院提供了模型。在当地享有盛誉的画家中，周文矩和顾闳中以人物画著称，徐熙和黄筌以花鸟画著称。

宋朝（960—1279）

宋代开启了中国绘画真正的黄金时代。宋代画家继唐代艺术家和五代大师（我们刚在上文中强调了他们的决定性贡献）之后，将绘画艺术推至前所未有的细腻和完美的境界。（也许可以将这一时期罕见的丰富性比之于意大利15世纪的文艺复兴。）

21

宋代的历史继中亚金人入侵中国北方之后，经历了一次骤然中断。因此人们一般将其分为两个时期：北宋（960—1127）和南宋（1127—1279）。第一个时期在重获统一的祥和气氛下，它的所有领域都显示出惊人的创造活力。在唐代各异其趣的中国几大思想流派，此时互相渗透，直至走向一种综合（尤其是理学使它们彼此接近）：由此产生了一种宇宙论和一些根本性原则，从那以后绘画将以它们为依据。

最初的时候，"北方画派"风格（我们已看到，由荆浩和关仝开创）从一开始就在范宽或郭熙等画家的推动下达到浑厚雄奇的极致，不久后便是"南方画派"的大师——巨然、董源开始影响画家们的精神世界：特别是米芾（1051—1107）（他也以书法家和收藏家身份著称），及其子米友仁（1086—1165）。这两位画家以他们的创作为丰富中国绘画做出了特殊贡献：作为"落茄法"和"米点"（以卧笔横点积叠成块面）的创立者，他们懂得在画作中以罕见的天赋发挥冲虚的原动力。

北宋充分舒展的激越活力并未因金人入侵而中止。实际上，一个新生事物使得艺术在大动荡中仍能保全其表达方式和连续性。这个至关重要的新生事物，便是创立于宋初的画院。画院通过选拔录用人才，北宋时期拥有六十余名成员，南宋时则有一百多名成员。

在北方，最著名的是宣和画院：它的辉煌时期正是徽宗皇帝在位期，徽宗本人是位出色的画家——但他因为全力投身艺术，放弃国家的最高统治权而导致帝国走向衰败。在南方，最著名的则是高宗皇帝治下的绍兴画院。

画院机构的首要功劳在于保护艺术创作，在此之前艺术创作一直受到历史磨难的严重威胁。但它尤其使画家得以悠闲自在地深化古人遗留下来的技巧，并大大拓展了绘画灵感的主题领域，通过提供尽可能多样化的专业范畴（"科目""门类"），每一种专业均有界限分明的主题：人物、界画楼台、番族、龙鱼、山水、畜兽、花鸟、松竹、蔬果，等等。还有另一项创新：从此以后，画家的录用在全国范围内进行，这促成了人人获益的角逐和较量。

北宋时期，不少值得铭记的画家都来自画院：赵伯驹、郭熙、黄居寀、王凝、高文进、燕文贵、高克明、崔白、马贲、陈尧臣。金人入侵后不久，画院被迫南迁，那是整整一队极富才华的画家的迁徙：李迪、萧照、李唐、李端、苏汉臣。

应给予李唐（约1050—1131）特殊的位置，凭借无可比拟的娴熟技巧造就的艺术魅力，他起到联结两个时期的不可或缺的承前启

后的作用。他的画法强烈而持久地影响了南宋的风格。

李唐被称为"大斧劈"（源自唐代李思训发明的"小斧劈"）的皴法，得到宋末两位大画家的继承发展：马远（活动于1172—1214年）和夏圭（活动于1190—1225年）。

这两位画家虽然来得较晚，却不失从根本上更新了那个时代的绘画。他们擅长创造一种烟雨迷蒙的神秘的浪漫气氛，并以遒劲而严整的笔法，引入奇峭方硬的山石等形象，栩栩如生。而马远和夏圭的贡献尤其在于，为了脱离前人采用的山重水复的全景式构图，他们将某些南方画家的努力推向极致，发明了一种"偏离中心"的透视法，烘托风景中某个特定的一隅，从而更有效地激发观众，将想象的目光投向某种没有明示的令人怀念的对象，这一对象尽管表面上不可见，却从此成为作品真正的"主题"。人们很可能会问，这种"离心"是否在某种程度上也与他们所处的地理状况有关：中国失去了很大一部分领土，与当时所有的中国人一样，画家不可能不深深地体验到这种与梦中的一统长久分离的悲剧……总之这种如此特殊的再现风格，为我们的两位艺术家赢得了各自的称号，"马一角"[24]和"夏半边"。

但是这两位画家的名望不应遮去南宋画院其他杰出画家的身影：刘松年、阎次平和阎次于两兄弟、马麟（马远之子）、李嵩、梁楷、朱怀瑾——此外还有一大批佚名画家，他们也给我们留下了高质量的作品。

画院的绘画并不是清一色的。在其内部一直同时存在着自唐朝

以来便引导中国艺术的三种倾向。但是从总体上看，画院风格的特点在于讲求法度、技巧严谨和体裁的专业化。不过画院绘画并不代表全部的宋代绘画。实际上，在院内画家与恰恰寻求抵制院体画风的院外画家之间，存在极富成效的辩证关系。因此，在前面提到过的北宋大画家中，范宽和米芾都在画院外工作，这无疑使他们能够进行完全个性化的探索，并且成果卓著。与他们齐名的还包括李公麟（1040—1106），他以画人物和鞍马而驰名于世。

　　另一值得注意、意义更加重大并具有决定性后果的事件：在画院的边缘，诞生了由文人学士，也即非职业画家从事的绘画。这些艺术家通常都是杰出的书法家，他们在某些体裁上挥洒自如，尤其是归入"植物花卉"（竹、兰、梅等）门类的主题——因为这个领域25 所要求的技巧需凭借某种笔法，而这种笔法常常与书写十分接近。他们最初的意旨不在于成就"伟大的艺术"，而在于以借自大自然的形象，表达一种心灵状态、一种精神意趣，以及最终，一种生存方式。他们当中第一位也是最出色的一位人物，苏东坡（1037—1101）曾经说过："竹之始生，一寸之萌耳，而节叶具焉……今画者乃节节而为之，叶叶而累之，岂复有竹乎？"正是他，对他的朋友、另一位尤擅墨竹的大画家文同的一幅画，说出了这句名言："画竹必先得成竹于胸中。"苏东坡以及其他几位画家，包括黄庭坚和米芾，使人们最终接受了中国绘画中如此特别的做法：在画作的空白处题写诗文。这一做法最初的意图在于使绘画演变成一种更"完整"的艺术，这种艺术结合了意象的造型性和诗句的音乐性，也即更加深邃地结合

了空间和时间维度。

　　这种文人画在南宋基本得以确立，由郑思肖、赵孟坚和杨无咎加以发扬——他们分别擅画兰、水仙和梅。事实上，要待下一朝代，这种如此特殊的艺术形式才转而成为绘画的主流。

元朝（1271—1368）

26

　　宋朝在蒙古人势不可挡的进攻之下覆灭，后者在中国建立了一个新的朝代：元朝，它延续了近一个世纪。国家的新主人出于不信任和歧视，首先采取无情的镇压，继而对广大民众尤其是文人阶层实行极为严厉的审查。人们可能会设想，由于这种审查的严酷性，艺术创作将会经历衰落。并非如此。与民间戏曲一道，绘画甚至成为这个时代的主要表达方式。绘画并不处理任何与政治现实直接相关的主题，因而没有给审查者提供任何批评的把柄。最终，尤其因为当时大部分画家在官方控制圈外创作，某些画家甚至选择了隐逸生活。

　　他们当中最有名的（"元四家"）包括黄公望（1269—1354）、吴镇（1280—1354）、倪瓒（1301—1374）和王蒙（1308—1385）。四人都属元朝第二代画家，同生活于江浙一带。他们互有往来，有时甚至互相合作。但四人在风格上非常不同，几乎不可能将他们混淆。黄公望尤以简远逸迈且沉稳均衡的视观著称，这也是其个性的确切反映。他的名作《富春山居图》，画面明净舒朗，无疑是其手法的最佳

27 写照。吴镇性情孤高清介，尤喜与和尚道士交往。他简朴的生活作风映现在他的绘画中，作品以率真奇崛的风格独树一帜，且不无清幽之趣。倪瓒是道教信奉者（与黄公望一样），他首先追求的是质朴，以萧疏简淡的形式再现自然景物来传达这种质朴，有意以"天真幽淡"的笔法描绘它们。王蒙则以气势磅礴的作品丰富了当时的绘画；他发明了著名的"牛毛皴"，一种既屈曲又繁密的笔法，创作出一幅幅苍郁华滋、生机盎然的山水画，它们仿佛蕴蓄着不息的震颤（他的画有时令人想起梵高晚年的作品）。

尽管有着风格上的差异，却也存在不少将这四位画家联系起来的意味深长的特点。他们都是造诣全面的文人（同时是画家、书法家和诗人）。而且他们的画作题有多首诗：他们促使由宋代的苏东坡、文同或米芾开创的文人画传统最终确立下来。但他们尤其在技巧方面做出了难以估量的宝贵贡献。就宋代绘画而言，他们背弃了南宋画家留下的过于切近的遗产，反而努力与五代大师（董源、巨然）或者北宋大师（范宽、郭熙、米芾）的艺术相承接，也加入了一

28 些更加率真、更加放逸的创造，尤其是在运笔和用墨方面。因此他们为中国绘画实践中这两个不可分离的要素敞开了新的可能性，他们努力在笔墨的运用中兼顾意趣和"韵致"。在一幅画中，最微小的点，最纤巧的笔道，最轻微的墨迹，或冲淡或浓重，对他们来说都是以生动可感的方式抒写心灵律动的时机。由此，鉴赏一幅画，不再仅仅限于欣赏它的总体品格，还在于品味其最微小的细节。

不过值得强调的是，这四位以某种方式囊括了元代艺术的画家，

假如没有几位大胆的先驱为他们开辟道路，不可能达到如此娴熟的技巧；在这些先驱中首屈一指的是无可比拟的赵孟頫（1254—1322）。他曾向元初另一位写实主义大画家钱选（约1235—1301）请教画学，钱选柔细中见简率的风格想必对他影响颇多。博学多才的赵孟頫对绘画的各种体裁无不精工。后来他在蒙古人政府中担任要职，这使他真正地为时代定了"调"。身为高超的书法家，他懂得在绘画中融入笔的妙趣，人们知道，"元四家"从中获益匪浅。与他并列的另一位艺术家高克恭，是伟大的山水画家，他虽采用古典技巧，却拥有完全个性化的眼光，他也为确保绘画由宋向元过渡做出了贡献。在他们之后值得举出的画家还有唐棣、曹知白、方从义、盛懋，他们以各自的方式树立威望，均有着同样的潇洒和放逸的精神情趣。

明朝（1368—1644）

在推翻蒙古统治秩序之后，1368年起义的领袖朱元璋建立了新的朝代——明朝，一个权力高度集中和专制的朝代。国家很快恢复 29 了元朝取消的画院，但在形式上稍有不同。由于所有可能的艺术创造形式都受到政权的严密控制，尽管出现了不少真正有才华的画家，但绘画一直未能重获曾为宋代画院带来荣耀的旺盛活力。另一方面，画院由于没有能力激发出"开放"的创造力，最终将中国画艺（至少是部分地）带入一种往往令人失望的"院体程式"，这种情形在明朝末年便出现了。

不过这一时期仍不容忽视，甚至诞生了几位一流天才，他们虽然没有因为发明新形式而享有盛名，却不失弘扬了古人留下的遗产。

南方沿海省份江苏和浙江在这一时期由于对外部世界开放，经历了前所未有的经济增长。这两个地区在整个明统治期间成为频繁的文化活动中心。很快形成两个对峙的绘画流派：浙派（在浙江）和吴派（在江苏）。从时序上看，吴派在浙派之后，并明显想要胜过它。这一承接和竞争的双重关系十分重要：它在半个多世纪里维系着探索领域的开放。

戴进（15世纪前半叶）很快被推举为无可争辩的浙派领袖，虽说这并非他追求而来。他曾是受尊崇的宫廷画家，在经历了一场被同行谗害而遭贬的事件后，他退居故乡杭州。引退后他继续作画，但在穷困潦倒中默默死去。显然，受到这种命运大起伏的影响，他的绘画也遵循两种非常不同的风格：一种是"院体画"，源自南宋的马远和夏圭的风格；另一种风格更为个人化，与"元四家"中的吴镇比较接近。戴进在两种风格方面都很出色，并留下一些品质极为罕见的作品，它们最终被其后继者推举为新的道路的范本。步其后尘，他的同乡吴伟（1459—1508）——他也是画院的一员——最终确立了浙派的声誉；他所展示的充满力量的作品博得同时代人赞赏，这些作品以特有的方式结合了在戴进那里已见到的两种特性：院体的严谨和个人的灵感。这两位画派领袖拥有众多效仿者，其中最著名的无疑是蓝瑛（1585—约1666）。

不过，将近15世纪末，在江苏省，围绕着高度繁荣的商业和

文化中心苏州市，出现了另一个画派，它一开始就由出身文人家庭
的画家加以发扬。作为对浙派的反动，吴派决意与元代具有"书卷
气"的绘画传统再度结合。两位画家首先确保了画派的光彩：沈周
（1427—1509）和他的弟子文徵明（1470—1559）。两人都很长寿，他
们的名字在数十年间享誉画界。他们的作品虽然处处体现着平衡与
和谐，并忠实于极为严格的伦理和美学原则，却也不时透露出突如
其来的粗放迹象，映现出这样一个社会图景：它达到了极度的细腻，31
但隐秘地觉察到自身受到来自内外的腐蚀力量的威胁，它焦虑地探
询着自己的命运。在他们之后的两位大画家，陆治（1496—1576）和
陈淳（1483—1544）仍然走在同一条画路上：尤其是后者，他通过令
人惊异的娴熟墨法，以其独特的风格，达到了宋代米芾的极为率性
的艺术高度，从而为那个时代的创作带去了有益的清新感。

　　在这两个画派的边缘地带，第三种倾向聚集了一定数量的所谓
"院体风格"的画家。（值得注意的是，在中国，"院体的"这一形容
词指的往往是宋代画院的风格。）有三位画家引领这一流派：周臣
（活动于16世纪初）与他的两个弟子唐寅（1470—1523）和仇英（约
1494—1552）。三人都不属于画院，但均致力于与唐、宋之雄健风格
再度结合。与吴派文人不同，他们大都出身寒微：仇英曾为漆工；
唐寅因自幼聪颖得以就学，并受到文人雅士圈子的接纳，却因无辜
受到科场舞弊案牵连而被剥夺入仕资格，于是过上一种放浪形骸的生
活，招致不少流言蜚语。由于不能企求同行对手那样的家学渊源，这
几位艺术家所寻求的显示个性的本领在于精湛的技巧、作品巧妙营造

的和谐平稳的构图（不留下任何偶然因素），以及笔墨功夫的质量——每个细节都极尽精致。由于在选择上兼容并包，他们在极不相同的领域留下了名副其实的杰作：或写实或想象的山水、往昔宫廷生活 32 的场景（界画楼阁）、仕女肖像、神话故事、树木花卉，等等。

在他们之后引领时代潮流的，是位咄咄逼人的人物：董其昌（1555—1636）。他出自吴派，极富才华，但头脑拘泥于形式。由于身居高位，并热衷于理论建树，他通过纲要性的观念，极大程度地将其所处时代的绘画引向一种刻板的院体程式，很快将一切作为章法和规则确立下来。

董其昌所倡导的整齐划一，经常可以在这一王朝末期的作品中感受到。有幸的是，它被几位"边缘人物"独具个性的创作打破，尤其是徐渭（1521—1593）和陈洪绶（1599—1652），他们两人都影响了下一朝代的绘画。徐渭是中国画家中罕见的确证的"疯子"。他天性极为聪敏，情感常处于冲动之中，四十岁上下时，在经历了几场惨痛的丧事和多次乡试落第后精神失常。不过在相当长的有生之年里，他仍继续致力于书画创作，完成了一些具有明显表现主义特征的作品，这些作品显示出奇特的力量。陈洪绶尤以人物画著称，他也有意寻求奇特和怪异。他将自己娴熟的技巧（这使他十分接近唐宋最优秀的肖像画家）用于一种完全个人化的风格，毫不犹豫地使人物变形，以增强表现力。通过那些引起他注意的人物，他要表达的不是建立在一套准确细节基础上的平常的形似，而是一种生存方 33 式，除了自由别无所求。

清朝（1644—1911）

不少画家沉陷其间的院体程式，险些给中国绘画的开拓带来致命的一击。但是，正如我们在前面已看到的，那个时代同样有利于几位独立的天才人物的尽情发挥：是他们为一系列令人惊叹的、个性狂傲的画家开辟了道路，后者则使中国最后一个王朝（这个王朝肇始于1644年一位满人皇帝的登基）放射出意想不到的光芒。这些画家是坚定的表现主义者，有时将独创性推至怪诞的地步（他们中的大部分人公开反对新制度），他们懂得以天才的笔调表达自我：幸亏有了他们，在我们今天看来，清代绘画远非明代绘画苍白的延续，而是超过千年的传统的最后一个高潮。

与蒙古人最初掌握政权之际相似，满人统治伊始，便在一切可以任意行使权力的领域实行残酷无情的审查。我们知道，绘画艺术相对而言可以不受这种密不透风的专制统治的侵害。不过这次，画家们根本不打算避开与国家的政治、社会和道德状况有关的主题，而是巧妙地在自己的作品中，以一种透明的象征主义为掩护，或者借径在画作空白处的题诗，表达坚定不移的不事妥协甚至挑战的意志。

他们当中最早的一批人经历了明朝覆灭的惨剧。他们面对新 34秩序的态度是拒斥的，至少是退隐的。因此这新一代画家的四位杰出代表——习惯称他们为"清初四高僧"——都选择过一种孤独的

生活，也就不足为怪了。他们的名字是：弘仁（1610—1664）、髡残（1612—1692）、朱耷（1626—1705）、石涛（1641—1710之后）。

弘仁原籍安徽。他相继在几个省份漂泊，后定居于其家乡安徽省黄山脚下的一座佛寺。他与石涛和梅清一起，对黄山画派的发扬光大做出了贡献。他师法元代大师，但确立了非常个人化的风格，尤其在刻画山石方面，这显示出他致力于寻求自然的不可还原的形式，同时也表明了他刚直不阿的性格：与所有的妥协为敌。

髡残在三十岁时参加过抵抗满人的战斗。十年后，在新体制下，他穿上僧衣。随后人们看到他出入于中国南方不同的佛寺。他的山水画令人想起元代王蒙的作品，尤以深厚华滋、苍郁雄浑的特点而触人心弦。

朱耷无疑是所有人中最清高和夸张脱略的。为了不与新体制有任何瓜葛，他装哑装疯。他的画面上尽是些陡峭的山石、多节的树根；手法狂猛、极度怪谲。当他画动物（鹰、猫头鹰、鱼、鼠）时，他赋予它们一种古怪的神态，有时桀骜不驯，有时带着一种坦率的攻击性。他独一无二的笔法由横涂竖抹、气脉相连的简括笔墨形成，这使他成为中国绘画中最具独创性、最"无法模仿的"画家之一。

最后说到石涛，他极尽天赋，是一位性格复杂的人物。他悲剧性的童年，体现为对他人企图夺走的身份的苦苦求索：他的父亲属明宗室，明朝最后一位皇帝死后，他被宗室成员杀害——他们为了权力而兄弟相残。当时石涛三岁，多亏一名仆人十分警觉，将他托

付给一家寺院，石涛才得以保全生命。不过，他耀眼的才华、快速的成功不久便引领他效忠于新的主人。受到尘世的吸引，他很难屈从于自己所选择的寺院之清规戒律。精神世界充满矛盾，始终受到相反的力量的牵扯：这一点显示在他的作品中，多样而丰产的作品无不表现出一种不断求索的特征；这一点最终也体现在他的《画语录》中，这是中国美学思想最重要的理论著作之一。

四位"画僧"同时代的另一位无法归类的人物，龚贤（1618—1689），也颇有个性，当时的整个绘画史都打上了他特殊的印记。他在南京一带度过一生中大部分时间，在那里他积极参加反清运动。新朝廷一经建立，他便选择独自隐居清凉山，将时间用于绘画和教学——但并未完全中止参与人间事务。他的山水画用墨浓重，仿佛受到暴风雨的威胁——画上的一切都预示着风暴即将来临，这一切都是他性格的写照，热烈而阴郁，这驱使他一生中拥抱所有正义事业。 36

这些"前辈"的态度自然会在他们直接的后继者身上产生反响，其中最著名的几位通常也被冠以一个集体的名称。他们便是"扬州八怪"：郑燮（1693—1765）、金农（1687—1763）、罗聘（1733—1799）、李方膺（1695—1755）、汪士慎（1686—1759）、高翔（1688—1753）、黄慎（1687—1772）和李鱓（1686—1762）。他们每个人都以自己的方式，为此后享誉的表现主义技巧增添了活力，使之达到尽可能的放纵恣肆或更断然的不事妥协的程度。其中无可争议的佼佼者，郑燮，在18世纪中叶成为一名"造诣全面的文人"——取这一

称呼最美好的含义——应有的样子的最后的楷模之一。他是思想者兼行动者，他满怀热情地行使县令（成功通过科举考试后）的职责，同时在信件和诗作中表达他建立在仁慈而高标准的人道主义基础上的社会政治观点。他时而介入（有意不顾一项不公正的法律，将富人判罪，并勇敢地维护灾民的利益），时而超脱（以一种表率的精神自由，专心从事绘画和书法艺术），懂得均衡地分配锐利的批判精神和挑战一切成规、自然趋于夸张脱略的性情。无论如何，他的作品令人想起在中国绘画传统的每一阶段，都可以见到这样一种思想流派，它以这种或那种方式，拒绝将艺术视为对现实的逃避或者纯粹的审美探索的结果，而更愿在画家的行为中看到人的自我完成的一种具体形式。

清代艺术中如此显著的表现主义潮流，依然呈现于自19世纪至今的一些颇具才华的画家的作品中——我们只举其中三位的名字：任伯年（1840—1895）、吴昌硕（1844—1927）和齐白石（1864—1957）。

与此同时，存在着另一流派，它耐心地致力于维护从古人那里继承的传统。它盛行于17和18世纪，代表人物有恽寿平（1633—1690）、吴历（1632—1718），以及"四王"：王原祁（1642—1715）、王时敏（1592—1680）、王鉴（1598—1677）和王翚（1632—1717）。这些艺术家谙熟传统技巧的所有细腻手法，由于体现了"正统观念"，想必在当时享有盛誉。说实话，他们的功劳并不微薄：今天的画家之所以能够完好地保存过去的重要经验，要归功于他们。何况他们中

的某些人并不限于扮演"保守者"的角色；在需要的时候，他们也毫不犹豫地革新微妙的构图艺术。

*

中国画史上有这样一个传统，即以讲述大画家的事迹和行为展现其特殊的风格。有些传说近乎离奇，其效果在于强调人们赋予绘画的或神圣或神奇的角色。我们只举最著名的几则传说①；在我们看来，对于熟悉几位大画家和参透中国画艺的奥秘，这也是一种有效的方式。

公元前4世纪的道家哲学家庄子讲了这样一个故事：宋元君想要得到一幅绘画佳作。很多画家都赶来献艺。接受了指令后，所有人都恭敬地垂首拱手行礼，一动不动站在那里舐笔研墨；他们人很多，因此有一半待在外面。一位画家迟到了，他优哉游哉，不慌不忙。他接受指令并行礼后，并没有待在那里，而是回家去了。宋元君派人去看他在干什么。只见他在作画之前脱去上衣，盘腿席地而坐。宋元君说："这是位真正的画家，他正是我要找的。"

① 　这些传说大部分出自下列著作：张彦远的《历代名画记》、朱景玄的《唐朝名画录》、郭若虚的《图画见闻志》《宣和画谱》和汤垕的《画鉴》。

南北朝时期的张僧繇在金陵安乐寺画下四条巨龙，但没有画眼睛。有人问起原因，画家回答道："要是我给这些龙点上眼睛，它们就会飞走。"众人不信，说他骗人。在他们的坚持下，画家同意演示一番。他刚刚给两条龙画上眼睛，人们便听到震耳欲聋的雷声。墙壁崩裂，两条龙闪电般飞腾而去。恢复平静后，人们发现墙上只剩下两条没画眼睛的龙。

晋代著名画家顾恺之爱上了邻居的一位女孩。但她拒绝了他的追求。气恼的画家在卧室的墙壁上画了女孩的肖像，并在画像胸口位置插了一根针。女孩病倒了，心窝奇痛。直到画家对她的恳求做出让步，拔除了那根针，她才痊愈。

唐代张孝师曾死而复生。从此，他工于描绘地府的场景。人们认为他所画的不是想象的产物，而是他亲眼所见。

唐朝开元年间，裴将军丧母，他请大画家吴道子在天宫寺的墙壁上画一些神的形象，以求保佑死者的灵魂。吴请求将军生动演示，以"表现"神力面对魔鬼的意象。将军脱下孝服，穿上戎装，跨上战马，策马舞剑。他雄杰奇伟的姿态和激昂顿挫的节奏使成千前来观看的人们大为惊异。画家受到启发和激励，开始不可遏制地作画，如同神灵附体一般。空气的震颤与画家的运笔融合在一起……到了在每位神的头上添加光晕的时

刻，画家一笔画下了一个完美的圆圈。彻底被征服的众人爆发出赞叹的欢呼声。

　　玄宗皇帝思念嘉陵江谷地的风景。他派遣李思训（具有写实主义风格的著名山水画家）和吴道子前往那里：他们回来后，要在他的大同殿的墙壁上画下嘉陵江的景象。李满载着资料和草图回来，用了几个月的时间作画。吴则两手空空地回来，面对惊异的皇帝，他答道："一切都记在心里。"他开始作画，几天之内便完成了一幅杰作。

　　李思训（我们刚讲过他装饰大同殿）还受命在大殿的屏 40
风上作画。他描绘了一些山水，受众人赞誉。结果有一天，皇帝向画家抱怨道："你画的瀑布太喧闹了；它们让我睡不着觉！"

　　卢稜伽曾跟吴道子学画。他对自己始终无法拥有老师的艺术造诣而深感绝望。他负责在庄严寺画壁画时，试图与吴在总持寺画的壁画相媲美。一天吴偶然来到庄严寺，看到了他从前的弟子所作的壁画。他发出混合着惊恐的赞叹："这位画家以前远不如我，在这些壁画中，他可与我比肩了。但他在里面耗尽了自己全部的创作能量！"果然，卢不久后就去世了。

　　传说吴道子消失于他刚刚画下的一幅山水的雾霭中，正如与他同时代的诗人李白，在试图捞起他吟诵过无数次的月亮在河水中的影像时溺水身亡。

　　唐代以画马著称的画家韩干，一天夜里接待了一位身穿红衣的人，这人对他说："我从冥府来，他们请您画一匹骏马，他们需要这样一匹马。"韩干应允了。他画了一匹极出色的马的草图，然后依样画在一张大纸上；他把纸烧掉并把灰递给信使。那人消失了。几年以后，韩遇到一位当兽医的朋友，他告诉画家他医治了一匹情状怪异的马。当韩见到那匹马时，他惊叹道："它是我画的那匹马呀！"片刻后，那马好像感到难受，跌倒在地。兽医发现马的一条腿发育不全。韩感到心绪不宁，他回到家里，拿出以前画的那张草图，他惊讶地发现，原来在画马的右腿时，笔用偏了。

　　宋代的米芾，在无为时，有一天看到一块奇丑无比的巨石，他欣喜若狂，穿上礼服，对着它拜揖，称它为"兄"。

41

　　郭思在《图画见闻志》中讲述了父亲郭熙的作画方式：他要作画时，习惯于坐在明亮的窗边。他整理好桌案，点上香，在面前整整齐齐摆好墨和笔。然后，他洗净手，好像要接待一位贵客。他长时间默不作声，使自己平心静气、思想集中。

直到他拥有了准确的视观，他才开始作画。他常说，他摆脱不了面对自己作品时精神难以集中的忧虑。

唐代浪迹江湖的画家王默以好酒著称。作画前，他习惯狂饮一番。待酣醉后，他便"泼墨"而画。他又笑又唱，手舞足蹈。在他神奇的笔下——有时他也将自己的长发浸泡在墨中充当毛笔——形象一一涌现，山、树、石、云，或浓郁或轻盈，仿佛施用了神巧，仿佛直接从造化中挥散而出。完成的画作总是真切自然之至，看不出任何墨污的痕迹。画家去世时，他的灵柩如此之轻，像空的一般；人们说他的身体化为了云。

我们愿以享有盛誉的画家诗人王维结束绪论，王维首创了水墨画，他也是南方山水画派的奠基人。不可思议的是，虽然人们非常熟悉他的诗，但对于他的画，我们一幅都未能见到。由于他的画作全部"失传"，他的后继者千方百计想要重作王维的画，这些画作总是意蕴无穷，引人遐思。如此，通过他的诗作，以及其他人所想象的他的画作，王维创造了一种梦的空间，而这种空间正是中国绘画所导向的空间。在此，我们给出王维退隐后写给其诗人朋友裴迪的一封信的全文，这封信充分反映了一种非常单纯、富有同情心和内视力的感觉方式： 42

近腊月下，景气和畅，故山殊可过。足下方温经，猥不敢

相烦，辄便往山中。憩感配寺，与山僧饭讫而去。北涉玄灞，清月映郭。夜登华子冈，辋水沦涟，与月上下。寒山远火，明灭林外。深巷寒犬，吠声如豹。村墟夜舂，复与疏钟相间。此时独坐，僮仆静默。多思曩昔，携手赋诗，步仄迳，临清流也。当待春中草木蔓发，春山可望，轻鲦出水，白鸥矫翼，露湿青皋，麦陇朝雊，斯之不远，倘能从我游乎？非子天机清妙者，岂能以此不急之务相邀。然是中有深趣矣。无忽。因驮黄檗人往不一。

山中人王维白

第一部分

从虚的观念看中国绘画艺术

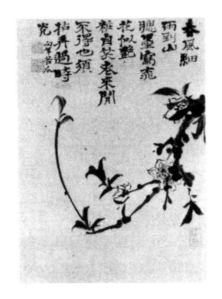

导 论

在试图厘清中国符号学的基本素材的整个过程中，我们不断"触碰"到一个中心的却常常被忽略的观念——恰恰因为是中心的才被忽略——那就是虚这一观念。虚，在中国思想体系的运转中显示为一个中轴，其根本性不亚于著名的阴阳对子。可以说，但凡想要稍许考察一下中国人构想宇宙的方式，它便是"不可绕过的"。除了暗含的哲学-宗教内容，它还支配着一整套表意实践的运转机制：绘画、诗歌、音乐、戏曲；以及属于生理学领域的实践：人体的再现、太极拳、针灸，等等。甚至在军事艺术和烹饪艺术中，虚都扮演了根本性的角色。

因为从中国的观点来看，虚并不像人们可能设想的那样，是一种模糊的或者不存在的东西，而是一种至为生动的、活跃的因素。它与生气和阴阳交替原则的思想联系在一起，构成了杰出的发生转化的场所；在那里，"实"将能够达到真正的饱满。实际上，正是它，通过在一个既定的系统内引入间断和逆转，使系统的构成单位超越 僵硬的对立和单向的发展，同时为人提供了一种以整体化的方式看待宇宙的可能。

虚的观念在中国思想中极为重要，然而关于它在诸实践领域的

运用，却从未得到系统化的研究。当然，很多著作中经常提到虚；但它是被当成一种自然的存在，人们很少费心定义它。这造成的后果是，它的地位和运转始终处于极大的不确定性中。尽管有这种空缺，依然存在一种大家都加以参照的未言明的真正传统。仅以艺术领域为例：哪怕不具备深入的知识，一个中国人，无论他是艺术家或仅仅是艺术爱好者，都直觉地将虚作为一个基本原则来接受。让我们以主要的艺术形式音乐、诗歌和绘画为例。无须深入细节，我们便可以直截了当地说，在音乐演奏中，虚由某些切分节奏来表达，但首先由无声来表达。在音乐中，无声不是可以机械计算的节拍；通过打断持续的展开，它创造出这样一个空间，使声音得以自我超越并达到一种声外之声。[①]在诗歌中，虚的引入通过取消某些语法词（这些词恰恰被称为虚词），以及在诗的内部设立一种独创形式——对仗来实现。[②]这些手法，以其在语言的线性和时间性进展中造成的

47　中断和逆转，表露出诗人试图在主体和客观世界之间创造一种开放的交互关系，并将经历的时间转化为生动的空间的欲望（我们将在第一部分第一章详述这一观点）。不过，正是在绘画中，虚以最可见和最全面的方式得以体现。在宋代和元代的某些画作中，可以看到虚（没有画迹的空间）甚至占据了三分之二的画面。面对这样的画作，哪怕一个并非内行的观众也会隐约感到，虚不是一种毫无生气

① 《淮南子》，第一卷"原道训"："无形而有形生焉，无声而五音鸣焉。"

② 我们在《中国诗歌语言研究》一书中研究了这些手法。

的存在，其内部流动着将可见世界与不可见世界联结起来的气息。
再者，在可见世界的内部（有画迹的空间），例如在构成两极的山和
水之间，仍然流动着由云再现的虚。云，是表面看来相互对立的两
极之间的中间状态：云产生于水的凝聚，同时拥有山的形状；它带
动山和水进入相互生成变化的过程：山⇌水。实际上，从中国的观
点来看，倘若没有虚介于山和水之间，二者便处于一种僵化的对立
关系，因而是静止的关系中，因为每一方面对着另一方，并恰恰由
于这种对立，而被确证处于一种固定的位置。而由于有了冲虚，画
家创造出这样一种印象：山可以进入虚，融化为波涛，并且相应地，
水经由虚，可以升腾为山。因此，山和水不再被视为局部的、对立
的和固定的现象；它们体现了真实世界的生机勃勃的规律。依然是
在绘画领域，幸亏有了打破焦点透视的虚，我们仍能观察到这一相
互生成变化的关系：一方面，在画作内部，人与自然之间；另一方　48
面，在观众和整个画作之间。

　　因此，通过音乐、诗歌尤其是绘画提供的例子，人们一定会受
到虚的积极作用的触动。这完全是"中立区"的反面，"中立区"暗
含着中立或妥协；因为恰恰是虚促成内在化和转化的过程，通过这
一过程，各种事物成就自身和它的对方，并由此达到整体性。在这
个意义上，中国绘画完全是一种行动中的哲学；绘画被视为一项神
圣的实践，因为它的目标确乎在于人的全面完成，包括他最为不自
知的部分。张彦远在著名的《历代名画记》中说："夫画者，成教化，
助人伦，穷神变，测幽微。与六籍同功，四时并运，发于天然，非

由述作。"由于这一原因，为了研究虚，我们选择了绘画作为其运用领域。虚/实二分法的观念当然也适用于西方的绘画和造型艺术。在下文中，我们将注意强调中国对虚的独特理解。

一种行动中的生活哲学。在触及绘画中的虚之前，这项研究应当首先显示其哲学基础。不过需要明确的是，我们的研究规划并非纯哲学的，而是符号分析学的。它引出了我们的下列选择：

第一，胜于作为一种观念，虚将作为一种符号加以考虑。享有优先地位的符号；因为在一个既定的系统中，恰恰是通过它，其他单位被定义为符号。这就是说，我们的注意力将首先放在其功能角色上。

第二，我们的分析将依据现存的主要理论著作，因而对于每个观点，都有不少引文作为参照。不过，符号分析学家的眼光应该不同于诠释者或文献学家的眼光。因为绘画所负载的哲学思想，以及作为表意实践的绘画本身，是在一种担负着暗含的甚至无意识的意图的文化背景中创造出的。因此，符号分析学家的工作应该超越外显的传统，当然同时也要避免泛推的危险。要想确保这一工作真实可靠，必须借助严密而彻底的内在分析，通过理清构成单位，区分考察层次；只有在这时，我们才能捕捉相关特征以及真正的运转法则。

我们希望，这样一种符号分析学研究并不仅仅表现为一种学术兴趣。它应该用于凸显一种文化的某些本质的和恒久的素材。从起源上说，虚是一个总体观念中的一个成分，这个总体观念是对宇宙

进行精神的和理性的解释的一种尝试；随后，尽管在这一总体观念内部可能发生了一些变化，在中国人理解客观世界的方式中，虚仍保持为一个初始因素。由于虚成为实际生活的一把"钥匙"，它所提供的不再仅仅是一重"解释"（它得到了数千年经验的证明，却产生于一种根本性的直觉），而更是一种"理解"、一种"默契"，最终是一种提供生活艺术的智慧，包括道家的虚静和儒家的虚心。虚，与其他一些观念，如气、阴阳联系在一起，无疑是中国所贡献的一种 50 生机勃勃的整体化生活视观最具独创性、最经久不变的明证。在中国，它将一如既往地支配艺术领域，以及针灸和太极拳等其他众多充满活力的实践。

第一章　中国哲学中的虚

在中国，虚的观念从一开始便存在于中国思想的起始著作《易经》中了。这是一部至关重要的作品，产生于战国时期（公元前5—前3世纪）的主要思想流派都在与它的关系中确立自己的位置或者受到过它的影响。

不过，使虚成为体系中心成分的是道家学派的哲学家。这一体系的基本观点由学派的两位创立者提出：老子和庄子（后者生活于约公元前4世纪末）。随后在汉代，《淮南子》（淮南王刘安及其门客撰）对发展这一思想的某些方面做出重要贡献。后来，为了发展自己的美学理论，大部分艺术批评家都首先参照他们的著作，这些著作构成了道家学说的基础。另外，这种对艺术进行思考的传统肇始于六朝时期（3—6世纪），当时占主导地位的是玄学流派。这一流派的主张者，如王弼、向秀、郭象，或许还有列子（他的著作在这一时期得以成集），恰恰也是通过强调虚的观念更新了道家思想。

　然而，这一观念并非道家所独有。其他哲学家也将其纳入自己

的体系，并给予不同程度的重视。这样人们注意到荀子①和管子（分别属于儒家和法家）的作品对虚的发展，他们都是庄子的同时代人。后来，在唐代（7—9世纪），虚成为禅宗大师的重要主题；到了宋代（10—13世纪），理学家在宇宙观中再次采用了这个观念。

我们的意图不在于研究虚的思想演变，而是展示它被运用于实践领域时所依据的哲学基础，因此我们将限于道家奠基者的著作（《老子》《庄子》，或许还有《淮南子》），因为本质性的东西都毫无遗漏地包含在这些著作中了；而且我们已经说过，后来的美学思想几乎无一例外地建立在这些著作的基础上。

关于虚的现实性，我们准备考察下列三点：构想虚的方式；它与阴阳对子保持的关系；虚在人生活中的意蕴。

（一）虚的观念

阅读老子和庄子的著作，人们不会不注意到关于虚的地位的某 53

① 　葛兰言（Marcel Granet）在《中国思想》（*La Pensée chinoise*）第464页指出："荀子认为，为了消除错误，心应该保持虚空、整一，处于宁静中（'虚壹而静'）。他所理解的心之虚，完全不是一种心醉神迷之虚，而是一种公正的状态……判断应针对整个对象；它的价值仅仅来自它是心智努力进行综合的结果。"

种含混不清；它被理解为属于两个领域：本体的和现象的。[①] 它同时是起源的至高状态和世界万物之轮系中的核心成分。虚的这一双重性质从道家的观点看毫不模棱两可。它的原初地位以某种方式确保了其功能角色的有效性；反过来，这一支配万物的功能角色恰恰证明了初始之虚的现实性。

虚的这两个方面不停地相互影响，不过为明晰起见，我们将对它们一一加以考察。

1．具有本体性质的虚

虚是道家本体论的基础所在。先于天地"存在"的，是无有（Non-Avoir）、一无有（Rien）、虚（Vide）。从术语的角度看，有两个词与虚的意念有关：无和虚（后来，佛家偏爱第三个词：空）。这两个词由于相互关联，有时会彼此混淆。但是，两个词中的任何一个都可以由其所唤起的反义词来定义。因此，无，由于必然导向"有"，在西方通常被译为"无有"或者"一无有"；而虚，由于必然导向"实"，则被译为"虚空"。

在老子和庄子那里，宇宙之起源常常以"无"来指称，而需要

①　本体/现象二分法可能并不恰当，但在我们看来要比超验/内在二分法能够更好地勾勒出中国思想的轮廓。我们用本体来理喻属于起源范围的、尚未判别的和潜在的方面。我们用现象来指称被创造出的宇宙的具体的方面。本体和现象，二者不是分离的，也不是简单对立的；虽不属于同一层次，但二者之间保持着有机的联系。

形容任何存在物所应导向的原初状态时，则采用"虚"。从宋代开 54
始，特别是由于哲学家张载使"太虚"这一表达式得到认可，"虚"
成为指称虚空的惯用词语。

《老子》[1]（第四十章） 天下万物生于有，有生于无。

《庄子》（"天地"） 泰初有无，无有无名。一之所起，有
一而未形。

《老子》（第十六章） 致虚极，守静笃。万物并作，吾以
观复。

《庄子》（"天地"） 德至同于初。同乃虚。

《庄子》（"在宥"） 至道之精，窈窈冥冥。

《淮南子》（"天文训"） 道始于虚霩，虚霩生宇宙，宇宙
生元气。

[1]　在中国，哲学大家的全部作品由于没有专门的名称，人们通常用哲学家本人的名
字来指称。因此庄子的著作和淮南王刘安的著作分别称为《庄子》和《淮南子》。至于
老子的著作，虽以《道德经》的书名为人所知；不过按照习惯和出于便利，我们称之
为《老子》。

　　根据最后两节引文可以看出，虚与道是联系在一起的。在此明确它们之间的关系不无益处。让我们非常简化地说，与虚相比，道有着更笼统的内涵。有时，它代表了起源，这样它便与虚相混淆；有时，它表现为虚的显示；再有时，在更宽泛的意义上，它也包含整个被创造出的宇宙，宇宙内在于道。在下面两段中，老子便试图将道"描述"为如同是虚的显示：

　　《老子》（第二十五章）　有物混成，先天地生。寂兮寥兮，独立而不改，周行而不殆。可以为天下母。吾不知其名，字之曰道，强为之名曰大。

　　《老子》（第十四章）　视之不见名曰夷，听之不闻名曰希，搏之不得名曰微。此三者不可致诘，故混而为一。其上不皦，其下不昧，绳绳不可名，复归于无物。是谓无状之状，无物之象，是谓惚恍。

　　庄子则教导说，人们只能根据虚来构想道：

　　《庄子》（"知北游"）　无始曰："道不可闻，闻而非也。道不可见，见而非也。道不可言，言而非也。知形形之不形乎！道不当名。"无始曰："有问道而应之者，不知道也。虽问道者，亦未闻道。道无问，问无应。无问问之，是问穷也；无应应之，

是无内也。以无内待问穷，若是者，外不观乎宇宙，内不知乎
大初；是以不过乎昆仑，不游乎太虚。"

2. 具有现象性质的虚

在肯定了虚在道家本体论中的首要地位之后，应当强调虚在物
质世界诸领域中的重要性。道虽起源于虚，但它在赋予万物生命时
只能通过虚发挥作用，元气和其他生气都源自虚。虚不只是人应当
导向的至高状态；由于它本身被构想为实质，因而它居于所有事物
的内部，居于它们的实质和变易的核心。

虚以盈（实）为目标。实际上是虚使得所有"实"物达到真正
的充实。因此，老子能够说："大盈若冲，其用不穷。"（第四十五章）
另外，他还说："道冲，而用之或不盈。"（第四章）

在现实世界，虚有其具体的再现：山谷。山谷是凹陷的，并且
可以说是虚空的，但它生养万物；它虚怀万物，包含一切，却永远
不会盈满和枯竭。

《**老子**》（第六章）　谷神不死，是谓玄牝。玄牝之门，是
谓天地根。绵绵若存，用之不勤。（神降入山谷并从中升起，这
便是气；神与山谷合抱，这便是生命。）　57

《**老子**》（第二十八章）　知其雄，守其雌，为天下谿。为

天下谿，常德不离，复归于婴儿。知其白，守其黑，为天下式。为天下式，常德不忒，复归于无极。知其荣，守其辱，为天下谷。为天下谷，常德乃足，复归于朴。

《庄子》（"天地"）　苑风曰："子将奚之？"曰："将之大壑。"曰："奚为焉？"曰："夫大壑之为物也，注焉而不满，酌焉而不竭；吾将游焉。"

山谷的意象与水的意象联系在一起。水，如同气，表面看来变动不居，却无所不入，并赋予一切以活力。在所有地方，实显露结构，虚则达成效用。

《老子》（第七十八章）　天下莫柔弱于水，而攻坚强者莫之能胜，其无以易之。

《老子》（第四十三章）　天下之至柔，驰骋天下之至坚。无有入无间，吾是以知无为之有益。

基于这最后两节引文所包含的初步理念，老子和庄子不断借助具体的例子论证虚的作用。

　　《老子》（第五章）　天地之间，其犹橐籥乎？虚而不屈，动

而愈出。多言数穷，不如守中。（万物只有被纳入由虚所驱使的运动，被虚所穿透才获得生命。天地以其空廓的胸怀接纳生命；那是生机勃勃的枢纽、活跃的中心、形成周流与交往的场所。）

《**老子**》（第十一章）　三十辐共一毂，当其无，有车之用。埏埴以为器，当其无，有器之用。凿户牖以为室，当其无，有室之用。故有之以为利，无之以为用。

《**庄子**》（"说剑"）　夫为剑者，示之以虚，开之以利，后之以发，先之以至。

《**庄子**》（"养生主"）　彼节者有间，而刀刃者无厚，以无厚入有间，恢恢乎其于游刃必有余地矣。

《**庄子**》（"天地"）　虚乃大；合喙鸣，喙鸣合，与天地为合。

（二）虚实对子与阴阳对子之间的关系

在探究这一关系之前，有必要明确一下道家宇宙论的基本原则。道家宇宙论引发了如此之多的注释和发展，在此不可能对它们进行

59　概括。就我们的话题而言，只要参照《老子》第四十二章中的著名段落就足够了；这一段落包含了我们至此所采用的主要观念：虚、道、元气、（生）气、阴阳、万物，等等：

> 道生一，一生二，二生三，三生万物。万物负阴而抱阳，冲气以为和。

　　对于这一段话，我们可以非常简略地给予下列解释。起源之道被构想为太虚，从太虚中生发出一，而一乃元气。元气孕育出二，它由阴阳二气体现。主动的、刚性的阳，和顺承的、柔性的阴，通过相互作用，支配着无数生气，赋予被创造出的万物以生命。不过，在二和万物之间，有三的位置。

　　从道家的观点来看，三代表了阴阳二气和冲虚（所引文本的最后一句谈论了冲虚）的合和。冲虚本身是一种气，产生于初始之虚并从中汲取力量。它对于阴阳对子的和谐运转必不可少：是它吸引和带动阴阳二气进入相互生成变化的过程。没有它，阴阳就会处于僵化的对立关系；它们将保持为静态的本体，并如同处于无定形状

60　态。正是阴阳和冲虚的三元关系赋予万物生命，并为万物做出榜样。存在于阴阳对子核心的冲虚，也存在于万物的中心；通过为万物注入气息与生命，它使万物与太虚保持联系，从而使它们达成内在转化与和谐统一。因此中国的宇宙论由交叉的双重运动所支配，我们可以用两个轴来表示：纵轴代表虚实之间的往来——实来自虚，虚

在实中继续起作用；横轴代表在实的内部，互补的阴阳两极的相互作用——由此产生了万物，其中当然包括杰出的小宇宙——人。

因此不应该混淆虚实和阴阳这两个对子。下面的太极图可以表明它们之间的区别，同时也可以表明联结它们的隐秘关系：

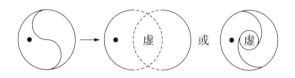

一种可以是三元的二元体系；一种可以浑然统一（道）的三元体系：2 = 3，3 = 1。这就是中国思想看似不可思议但又恒常的活力所在。[1] 在那里，虚并不显示为一种仅仅用作解除冲击力而不改变对 61 立之本性的中性空间。它是由潜能和变化编结而成的枢纽，在那里，亏缺与充实、同者与他者相遇。这一观念既适用于自然事物（例如我们关于绘画中山水的观点），亦适用于人的身体（尤其适用于这一见解，根据这种见解，由神和精或者心和腹主控的人的身体，通过冲虚而得其和谐；冲虚调节着赋予身体生命力的气息）：

[1]　葛兰言在《中国思想》第232页中指出："'一'从来都只是整体，而'二'只是'一对'。'二'，是以阴阳交替为特征的'对子'。而'一''整体'，是中轴，它既非阴，亦非阳，但通过它阴阳交替得以协调；它是不予计算的中心方块（正如道家作者所说的轮毂，由于中空而能够转动车轮）……这'统一体'和'对子'共同构成的'整体'，如果想用一个数字来表示它，可以在所有奇数中，并且首先是在'三'（一加二）中找到。我们将看到，'三'，相当于'全体一致'的一个稍许弱化了的表达式。"

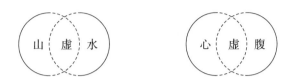

（三）人生活中的虚

我们知道中国思想中给予人的优越地位。人、天和地构成了宇宙的"三才"。身为特定的存在者，人在自己身上聚集了天和地的德行；由他，为了自我完成，而使天地达到和谐。儒家更加关注人的命运和"人性"。后来，佛家非常重视"人欲"的问题。道家则首先寄希望于符合自然和宇宙的运动，因此他们探讨心灵或"人心"。

根据中国思想，尤其是道家思想，确保人与宇宙交融的首要因素在于，人不只是血肉造物，同时也是气和神之造物；此外，他拥有虚。

《礼记》　人者，其天地之德，阴阳之交，鬼神之会，五行之秀气也。

《淮南子》　圣人……以天为父，以地为母，阴阳为纲，四时为纪。

《庄子》（"知北游"）　人之生，气之聚也。

《庄子》（"外物"）　人则……胞有重阆，心有天游。

《庄子》（"刻意"）　圣人……虚无恬淡，乃合天德。

《庄子》（"天地"）　留动而生物，物成生理谓之形。形体保神，各有仪则谓之性。性修反德，德至同于初。同乃虚。

通过虚，人心可以成为自身和世界的尺度或镜子，因为人拥有虚并与初始之虚相认同，他身处意象与形式的源头。他捕捉时空的韵律节奏，他掌握转化的规律。　63

《老子》（第二十二章）　曲则全，枉则直，洼则盈，敝则新，少则得，多则惑。是以圣人抱一为天下式。

《庄子》（"天道"）　圣人之心静乎！天地之鉴也，万物之镜也。夫虚静恬淡寂漠无为者，天地之平而道德之至，故帝王圣人休焉。休则虚，虚则实，实者伦矣。虚则静，静则动，动则得矣。

《庄子》（"人间世"）　无听之以耳而听之以心；无听之以

心而听之以气。听止于耳，心止于符。气也者，虚而待物者也。唯道集虚。虚者，心斋也……虚室生白，吉祥止止。夫且不止，是之谓坐驰。夫徇耳目内通而外于心知，鬼神将来舍，而况人乎！是万物之化也。

只有当人心成为自身和世界的镜子时，生活真正的可能性才得以开启。在此我们触及了一个本质问题：处于与时间和空间的关系中的有期限的人的生命。这一关系又一次建立在肯定虚的基础上；虚在时空中，并由此在人的生命中实施着持续不断的质变。在以下段落中，老子以简约的方式讲出他关于这一问题的思考：

《老子》（第二章）　是以圣人……功成而弗居。夫唯弗居，是以不去。

《老子》（第三十章）　物壮则老，是谓不道。不道早已。

《老子》（第三十三章）　知足者富，强行者有志，不失其所者久，死而不亡者寿。

《老子》（第四十四章）　甚爱必大费；多藏必厚亡。知足不辱，知止不殆，可以长久。

《老子》（第十五章）保此道者不欲盈。夫唯不盈，故能蔽不新成。

《老子》（第二十五章）吾不知其名，字之曰道，强为之名曰大。大曰逝，逝曰远，远曰反。

《老子》（第十六章）致虚极，守静笃。万物并作，吾以观复……知常容，容乃公，公乃王，王乃天，天乃道，道乃久，没身不殆。

通过这些引文，我们注意到老子对时限的关注。对他来说，时　65
限暗含着对道的遵从；这是为了生而驻留，是不死之生，或者还有，死而不亡。如果人的生命是时间中的一段行程，重要的是在这段行程中实施他所说的返还。返还并未被视为一个仅仅在"事后"来临的阶段；它与行程同步，是时间的一个构成因素。在生活的秩序中，如何才能在实行返还（本源）的同时，参与变化和成长的过程（它必然意味着远逝和独行）呢？这要靠虚，道家回答说。在时间的线性发展中，虚每当干预，便引入循环运动，这一运动将主体与初始空间相联结。这样，存在于起源的核心和万物中心的虚，又一次确保了在时空的框架中生活的良好运转。如果活跃的时间不过是生机勃勃的空间的现实化，虚则构成了一种调谐器，它将生活经历的每一阶段转化为由生气激荡的空间，这是保存真正充实的机运不可或

缺的条件。

　　我们刚刚总结了道家关于时间和空间这一本质问题的思考。不过，老子的论述十分简约，致使我们无法参透其中的所有蕴涵。为了获得更全面的理解，有必要参照更宽泛的文化背景，首先是这部起始著作，《易经》，我们在本章开篇就已指出其重要性。

66　　《易经》的根本思想，正如其标题所表明的，是支配所有事物的变易的思想，它首先调节着天、地、人三者之间的关系。从人的角度看，除了他自身的本性，他还具备天和地的德行，因而他只有担当天地才能自我完成。从这个观点来看，天和地通过相互作用，同时代表了空间和时间（后来到了汉代，人们在《淮南子》中发现了"宇宙"——"空间–时间"一词，它指称的是整个世界）。时间，本质上与地联系在一起，它显示为实现了的生机勃勃的空间；而空间，本质上与天联系在一起，正是由于它生机勃勃，因而显示为时间的公平性的担保。因为受到相同的生气的激荡，两者相互依存，并且可以互相转化。作为变易中的生命的组成成分，两者都不是抽象的和分离的概念或框架；它们体现了生命的本然品质。

　　在此，应当提及一个重要现象：中国思想的两个主要流派，儒家和道家都参照了《易经》，并各自强调它的一个特殊方面。孔子称赞人身上的天的德行，也即阳的德行，依靠这种德行，人统治着大地（孔子引用《易经》说："天行健，君子以自强不息"）；老子则提倡一个过程，通过这个过程，人遵从阴所寄居的大地的法则，以

便与天再度结合。由于所强调的内容不同，因而产生了与其说分歧
不如说互补的两种态度。儒家的人是介入的，他出色地拥有时间
感和渐变感（孔子说过："吾十有五而志于学，三十而立，四十而 67
不惑，五十而知天命，六十而耳顺，七十而从心所欲，不逾矩"）；
道家的人将目光转向上天，他首先寻找的是与超越时间的起源与
生俱来的默契。因而中国现代哲学家方东美能够说，孔子的人是
时间的人，老子的人是空间的人。当然，现实远非如此简单分明，
因为天地同处于道的循环运动中。即使存在差异，也只是观察角度
不同。

　　哪怕是在重复，我们还是要再次强调这一点：正是虚促成了天
地之间的相互作用，乃至转化，并由此促成空间和时间的相互作用
和转化。如果时间被设想成生机勃勃的空间的现实化，虚则通过在
时间的进程中引入中断，而以某种方式，在时间中重新注入空间的
性质，从而确保气息节奏纯正均匀、交往形态完整和谐。这一时间
向空间的质变（这里涉及的，完全不是一种对时间的简单的空间再
现，也不是一种仅仅促成时空相互衡量的应合体系），是一种真正的
生活的条件，这种生活不是单一维度或者单向发展的。因此，针对
人应该如何体验时间和空间，孔子和老子提出了"虚心"，虚心使人
能够内在化我们刚讨论过的质变的过程。因此，虚暗含了内在化和 68
整体化。

　　由此可见，《易经》充当了两种看似对立的学说（儒家和道家）
统一的基础。根据传统的解释，《易经》中的"易"有三种含义："不

易""简易""变易"。可以粗略地说,"不易"对应于初始之虚,"简易"
对应于宇宙的有规律的运动,"变易"则对应于个体存在的演变。三
种"易"不是分离的;它们共同作用,以形成道的既错综复杂又浑
然统一的运行。两千年间,这一思想在中国决定了人类之变化观和
历史观。在个体生存中,时间遵循双重运动:线性的(沿着"变易"
的走向)和循环的(朝向"不易"),我们可以用图形表示这一双重
运动:

在历史的层面,同样可以观察到一个以周期的方式进展的时间。
这些周期(它们绝不是无限的重复)由虚分离,同样受到"不易"
的吸引,同时遵循一种螺旋形的运动。

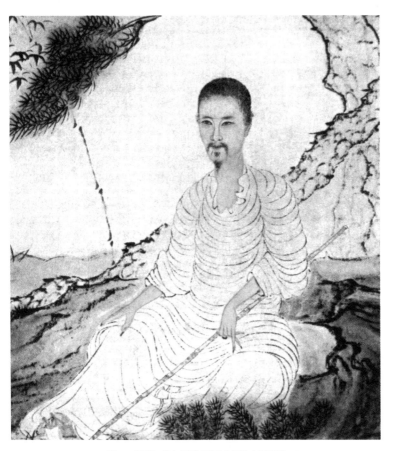

图1 石涛:《自写种松图小照》(局部)

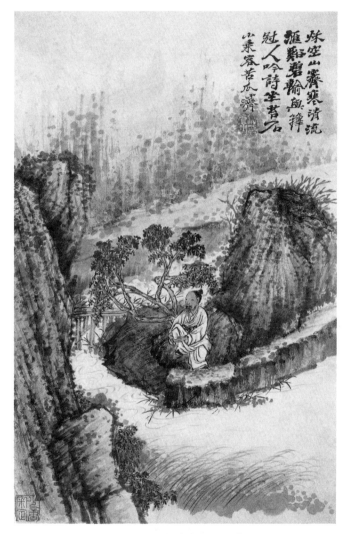

图 2　石涛:《溪岸坐吟图》

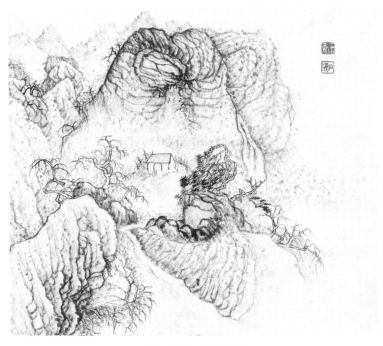

图3 石涛:《山水图》

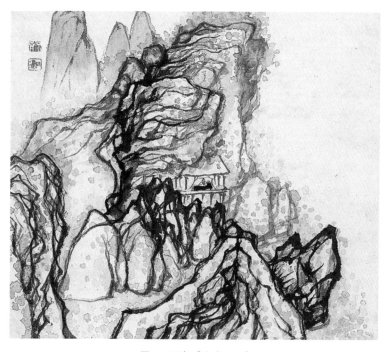

图4 石涛:《山水册页》

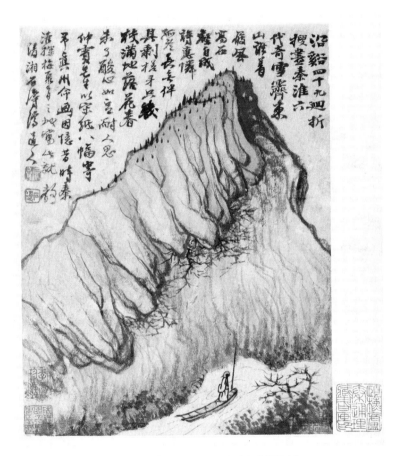

图 5　石涛:《秦淮忆旧图册之〈东山探梅〉》

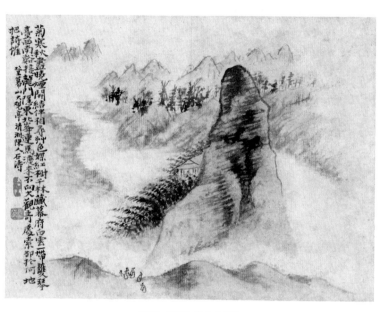

图6 石涛:《山水图》

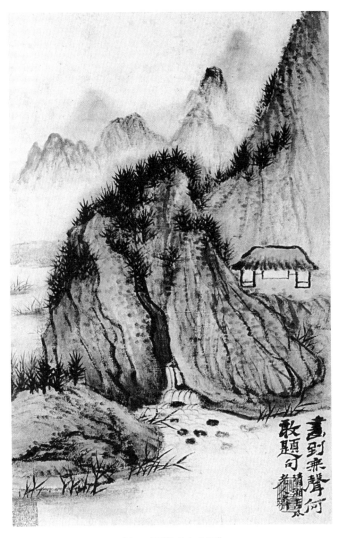

图7　石涛:《山水图》

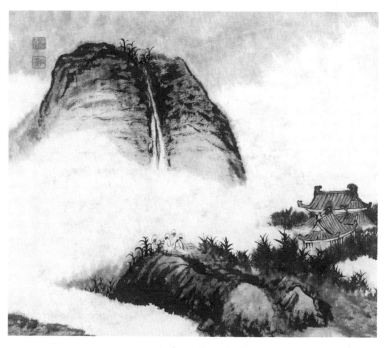

图8 石涛:《山水图》

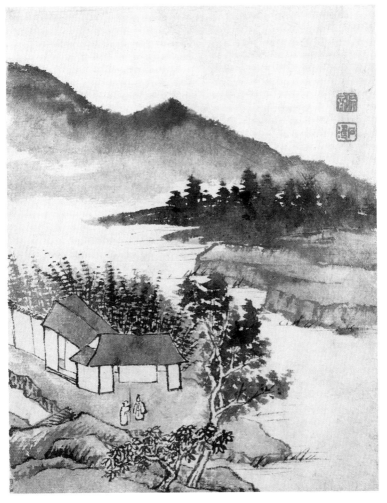

图9　石涛:《山水图》

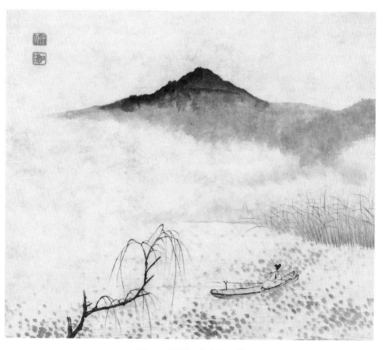

图 10 石涛:《渔隐图》

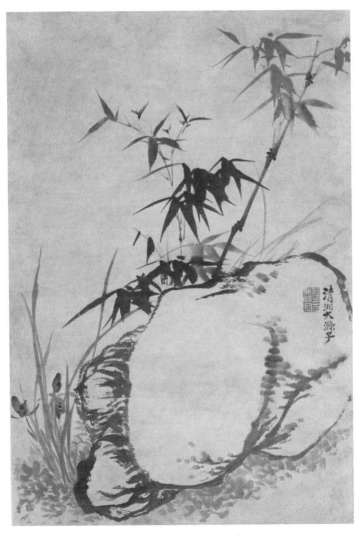

图 11 石涛:《石竹兰图》

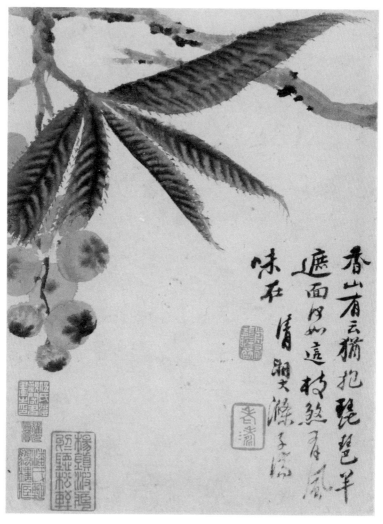

图 12　石涛:《花果图》

图13　石涛:《墨梅图》

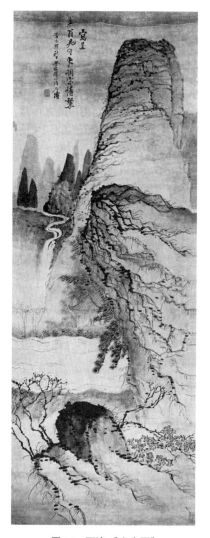

图14 石涛:《山水图》

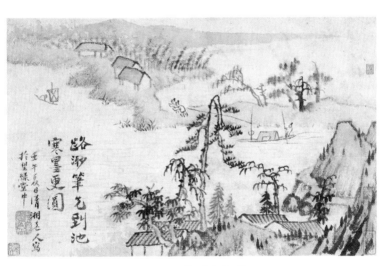

图 15　石涛:《山水图》

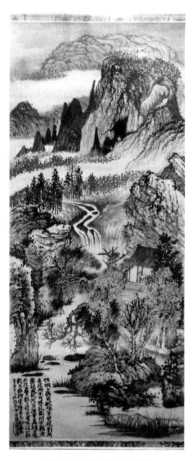

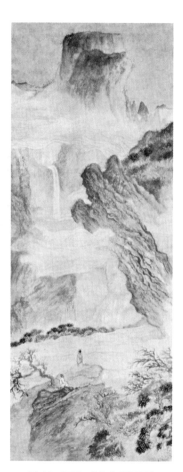

图 16　石涛:《山水图》　　　　　　图 17　石涛:《庐山观瀑图》

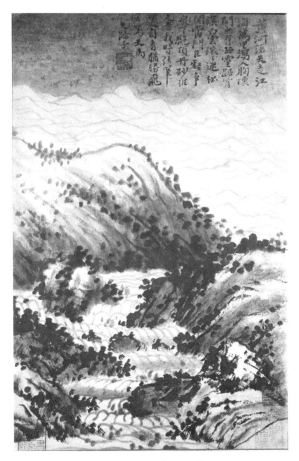

图 18　石涛:《黄河图》

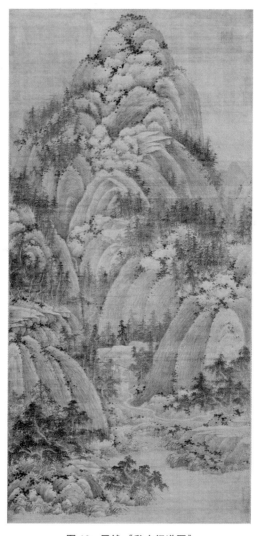

图 19　巨然:《秋山问道图》

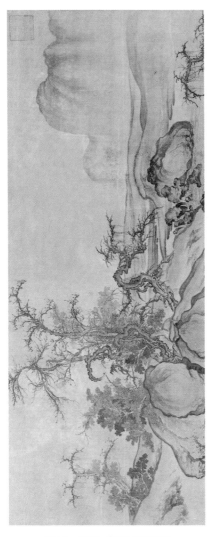

图 20　郭熙:《窠石平远图》

图21　梁楷:《秋柳双鸦图》

图 22　佚名:《风雨归舟图》

图23 马远:《松荫高士图》

图 24　佚名:《花卉图》

图 25 吴炳:《竹雀图》

图 26　佚名:《蟹荷图》

图 27　八大山人:《双鹰图》

第二章　中国绘画中的虚

中国古代绘画的历史尤其从汉代（公元前 3 世纪—公元 3 世纪）开始为人所知，它遵循着这样一种演化过程，即从具有写实主义特征的传统走向一种越来越精神性的观念。我们用"精神性"一词，并非指宗教主题的绘画——历史上一直存在这种绘画，特别是佛教传统的绘画——而是指一种本身趋向于成为"精神"的绘画。这种精神在本质上受到道家的启迪，随后又得到禅宗哲学的丰富。正是在这一背景下，由于有了王维、吴道子的作品，在唐代（7—9 世纪），诞生了一种由虚占据主导地位的绘画；它在宋代和元代（10—14 世纪）达到鼎盛。

但是在理论层面，远在唐以前，六朝（3—6 世纪）时就产生了艺术批评思想，虚的观念得到了谢赫和宗炳等理论家的提倡。从那以后，它一直是中国美学思想的重大主题。这一美学思想以极为丰富的文献作为依据。下面是我们在研究中参考的按照年代排序的作者和文本目录[1]：

[1]　大部分文本收录在丛书或文选中，如王世贞的《王氏书画苑》、邓实的《美术丛书》、俞剑华的《中国画论类编》、于安澜的《画论丛刊》。我们在此给出《画论丛刊》所收录文本的页码。对于不在其中的作品，见"参考书目"。

六朝

宗　炳　　　　　　　《画山水序》①

谢　赫　　　　　　　《古画品录》

唐

王　维　　　　　　　《画学秘诀》和《山水论》②

张彦远　　　　　　　《历代名画记》

荆　浩　　　　　　　《笔法记》③

宋

郭　熙　　　　　　　《林泉高致集》④

郭若虚　　　　　　　《图画见闻志》

米　芾　　　　　　　《画史》

苏东坡　　　　　　　《东坡题跋》

韩　拙　　　　　　　《山水纯全集》⑤

① 《画论丛刊》，第 1 页。

② 同上书，第 4—6 页。

③ 同上书，第 7—10 页。

④ 同上书，第 16—30 页。

⑤ 同上书，第 33—50 页。

元

黄公望　　　　　　　　《写山水诀》①

明

董其昌　　　　　　　　《画旨》和《画眼》②
李日华　　　　　　　　《竹懒画媵》和《味水轩日记》
沈　灏　　　　　　　　《画尘》③　　　　　　　　　71
莫是龙　　　　　　　　《画说》④
石　涛　　　　　　　　《画语录》⑤

清

唐　岱　　　　　　　　《绘事发微》⑥
华　琳　　　　　　　　《南宗抉秘》⑦

① 《画论丛刊》，第 55—57 页。
② 同上书，第 76—104 页。
③ 同上书，第 134—140 页。
④ 同上书，第 65—68 页。
⑤ 同上书，第 146—158 页。
⑥ 同上书，第 235—256 页。
⑦ 同上书，第 495—507 页。

蒋　和	《学画杂论》①
张　式	《画谭》②
沈宗骞	《芥舟学画编》③
布颜图	《画学心法问答》④
王　昱	《东庄论画》⑤
汤贻汾	《画荃析览》⑥
方　薰	《山静居画论》⑦
丁　皋	《写真秘诀》
王　概	《芥子园画传》

现代

| 黄宾虹 | 《画语录》 |

① 《画论丛刊》，第 316—321 页。
② 同上书，第 424—432 页。
③ 同上书，第 322—394 页。
④ 同上书，第 275—309 页。
⑤ 同上书，第 258—261 页。
⑥ 同上书，第 508—528 页。
⑦ 同上书，第 433—466 页。

在从这些论著出发进行符号分析学研究①之前，我们认为有必要冒着重复的危险，回顾一下某些基本的哲学思想，中国绘画正是建立在这些思想基础之上。

让我们首先回顾一下宇宙论的重要意义，因为绘画的目标并 72 不在于作为单纯的审美对象；它力求成为一个小宇宙；这个小宇宙以大宇宙的方式，再造一个敞开的空间，在那里真正的生活成为可能。（王微："以一管之笔，拟太虚之体。"宗炳："应会感神，神超理得，虽复虚求幽岩，何以加焉？"）因而气的观念占据首要地位。如果宇宙起源于元气并全靠生气的驱荡而运行，那么元气、生气也应赋予绘画以生命。气力不足，正是平庸画作的特征。与气的观念相关联的，是阴阳的观念，阴阳体现了支配所有事物的生机勃勃的规律。由阴阳出发，在绘画中，一方面产生了极性的思想（天地、山水、远近等）；另一方面产生了"理"的思想——事物的内在规律或内在脉络。绘画在这两种思想的驱使下，不再满足于复制事物的外在状貌，而寻求摄获事物的内在脉络，以及确立事物之间保持的隐秘关系。（宗炳："神本亡端，栖形感类。理入影迹，诚能妙写，亦诚尽矣。"）

正是在这样的哲学和美学背景下，出现了中国绘画的中心因

① 在我们的研究过程中，重点将放在山水画上；因为理论家尤其是由此出发阐述他们的美学思想。不过需要明确的是，中国绘画涉及十分不同的主题，传统上分为四个门类：山水（包括屋宇）、人物、植物和花卉（有时会与翎毛、虫鱼组合在一起）以及畜兽。每一门类都有许多技法方面的论著。

素：笔画。稍后我们将看到"笔画"的全部特定的绘画内涵。在此，

73　从哲学的角度，我们只消强调，画下来的笔画在中国画家的眼里，确实是人与超自然之间的连线。因为笔画以其内在统一和无穷变化，同时是一和多。它体现了一个过程，通过这个过程，绘画中的人与造化的功德再次结合。（画下那道笔画的动作，与从混沌中抽取出一的动作是呼应的——这一动作将天地分离。）笔画同时是气、阴阳、天地、万物，与此同时它负载着人的韵律节奏和隐秘冲动。

　　我们方才详细解释的所有上述要素，形成了一个严整的网络。这个网络之所以能够运转，全靠一个始终暗含着的因素：虚。在绘画中，正如在宇宙中，没有虚，气息便无法周流，阴阳便无法交通。没有虚，笔画——它暗含了体积与光线、节奏与色彩——便无法显示全部的潜在特性。因而，在完成一幅画作的过程中，虚出现在所有层次，从一道道基本笔画直至整体构图。它是符号中的符号，它确保绘画体系的有效性和统一性。

　　我们将梳理出五个层次，并一一加以考察。除了最后一层，每个层次都由一个属于绘画理论的二项式来表征。其次序如下：一、笔墨；二、阴阳；三、山水；四、人天；五、第五维度。这些层次不是相互分离的，它们形成了一个有机整体。在这个整体中，虚从一个中心出发，流布于一个又一个层次，它遵循着一种螺旋形的运动，如同是在解开一个纽结。这一关于画作的有机观念，再次令人想到人体［参见本部分第一章第（二）节］；在人体中，冲虚所寄居的心灵聚集着将布散到各个器官和内脏的气。与人体的这一比较

还令我们想起，绘画不是一种纯粹的审美习炼，而是整个人投入的 74
实践——他的身体存在，以及精神存在；他的意识方面，还有无意
识方面。

　　虚实二分法当然不是中国独有的现象。它以不同的适用程度，
通行于与绘画或造型艺术相关的所有领域。接下去研究的每一阶段，
都将体现它在中国范围内的特殊意蕴。鉴于我们已有的识见，现在
便可勾勒这一特殊性的本质所在。在中国范围内，虚实不只是形式
的对比，也不只是用来创造深度空间的手法。面对实，虚是一种灵
动活跃的存在。作为所有事物的原动力，虚出现在实的内部，为其
注入生气。它的作用的结果在于，打破单一维度的发展，激发内在
转化并引起回环运动。正是从一种独创的宇宙观念（它属于"有机
体论"①）出发，我们得以领悟虚的现实性。

（一）笔墨

　　笔墨的观念是所有中国绘画理论的基础。它与水墨画的关系尤 75
为密切；在水墨画中，黑墨以其无限丰富的色调，在画家的眼里似
乎足以体现自然提供的所有色彩变化。墨与笔联系在一起，因为孤

① 　organiciste，我们从李约瑟那里借来这一源于英语的形容词。参见《中国的科学与
文明》（*Science and Civilization in China*，又译《中国科学技术史》），第 1 卷。

立的墨只是一种潜在的物质材料，只有笔才能使它富有活力。此外，它们亲密的相会常常由性爱的结合来象征。不过，两者各有分工。正如宋代的韩拙继很多人之后提出："笔以立其形质，墨以分其阴阳。"由于两个观念各自负载着丰富的内涵，我们将对笔墨分别加以研究。首先来看笔。

笔，既指绘画工具，也指它所画下的笔画。我们已经指出了笔的"一画"的哲学含义，在此我们将从绘画本身的角度考察它。笔画不是没有立体感的一道线条，也不是形体的简单轮廓；我们已说过，它的目标在于摄获事物的理——"内在脉络"，以及激荡事物的生气。（苏东坡："山石、竹木、水波、烟云，虽无常形而有常理。……世之工人，或能曲尽其形，而至于其理，非高人逸才不能辨。"）通过粗细、浓淡、行止，笔画既是形体又是色调，既是体积又是韵律节奏，它暗含了建立在简洁手法基础上的稠密，以及人全部的内心冲动。它通过自身的统一性，解决了每个画家都体验到的素描与色彩、再现体积与再现运动之间的冲突。[①]

76　　　　在中国，由于存在着书法，并且由于在绘画中，一幅作品总是

① 马蒂斯在《艺术札记与谈话》（*Écrits et Propos sur l'art*）第182页谈到了素描与色彩无休止的冲突。他还说道："在素描中，哪怕它只是由一道线条构成，我们仍然可以赋予它所环绕的每一部分无限的色调变化……无法将素描与色彩分开……素描是以简约的方式完成的绘画。在一个白色的表面上，借助一支蘸水笔和墨水，人们可以通过创造反差来创造体积；可以通过改变纸张的性质，得到柔软的表面、明亮的表面、坚硬的表面，而无须布设光与影。"

一气呵成、富有韵律地完成，笔画的艺术得到大力促进。

就书法而言，首先要明确的是，表意文字的构造本身使中国人习惯于以构成具体事物的基本（笔画）特征来把握事物。其次，书法是用来开发表意文字的造型之美的艺术。这门艺术一方面建立在或和谐或对比的笔画结构基础上；另一方面，建立在粗细连断的笔画造成的生动而丰富的姿态基础上。当书法抵达笔画简略迅疾的草体时，它最终引入了气韵的观念，由此成为一门完整的艺术。从事书法艺术的书法家，体会到一种全神贯注的感觉，这是身体、心智和情感共同的投入。

书法对绘画实践产生了深刻的影响。自唐代起，尤其是从吴道子开始，一幅画的完成以一种一气呵成、不加修改的方式进行；艺术家在作画过程中保持动作的节奏感，以避免"打断气脉"。这样一种作画的观念，其理所当然的前提是，画家事先拥有他将要画的对象的整体视观和具体细节。实际上，在画一幅画之前，艺术家必须走过漫长的学艺之路，在这一过程中，他练习掌握再现多种生灵和 77 事物的多种笔画，这些笔画是对自然进行细致观察的产物。只有当画家拥有了关于外部世界的视观和细节时，他才提笔作画。因此，这样一气呵成、富有韵律地完成的画作，成为真实世界和艺术家内心世界的形象的共同投射。正是在这个意义上，石涛在谈到"一画"时说，它是贯通人的心灵和宇宙的连线；笔画，在揭示人的难以抑制的冲动之际，仍然忠实于真实世界。我们也正应该在这一意义上，去理解唐代画家张璪的名言："外师造化，中得心源。"

所有大画家都强调，在作画之前，要"在心中"①拥有自然。下面是关于这一主题最著名的论述：

> **苏东坡**　画竹必先得成竹于胸中，执笔熟视，乃见其所欲画者，急起从之，振笔直遂，以追其所见，如兔起鹘落，少纵则逝矣。

> **王　昱**　丘壑从性灵发出。

> **沈宗骞**　盖天地一积灵之区，则灵气之见于山川者……乃欲于笔墨之间，委曲尽之，不綦难哉？原因人有是心，为天地间最灵之物。苟能无所锢蔽，将日引日生，无有穷尽。故得笔动机随，脱腕而出。一如天地灵气所成，而绝无隔碍。虽一艺乎，而实有与天地同其造化者。

我们刚刚勾勒了其现实性的笔画，只有通过虚才能充分运作。如果说笔画要由气和韵为其注入活力，那么首先要由虚引领、延伸甚至贯通它；笔画之所以可以同时体现线条和体积，是因为它的粗细连断，以及它所环绕或勾勒的虚白，显示尤其是暗示了线条和体

①　这完全不排除在作画过程中，画家临摹自然；尤其是涉及确定气氛的细微色调变化时。人物画和畜兽画也是如此。

积。下面详细介绍关于笔画的双重功能的论述。

1. 气、韵

气和韵是两个相互关联的观念。它们在谢赫 6 世纪时确立的绘画"六法"的第一条中结合着出现：气韵生动①。在一道笔画中，气韵只能通过笔画所包含或暗含的虚的性质获得。

王　维　凡画山水，意在笔先。

79

荆　浩　凡笔有四势：谓筋、肉、骨、气。

张彦远　守其神，专其一，合造化之功，假吴生之笔，向所谓意存笔先，画尽意在也。……夫用界笔直尺，是死画也；守其神，专其一，是真画也。

沈宗骞　凡下笔当以气为主，气到便是力到。下笔便若笔

① 我们并未忽略这一法则所引出的多重解释。值得提醒的是，这一法则从句法上看由两类词组构成：名词词组和动词词组。动词词组"生动"，可以简单解释为"使生动而有活力"。至于名词词组"气韵"，如果不用"有节奏的气息"来表达，则可以用一个并列连接的复合词"气息和谐"来传达。在这样的词义中，气息的意念尤其与运笔有关，和谐则暗示了墨的效果。

中有物。所谓下笔有神者此也。

布颜图　夫意先天地而有。在《易》为几，万变由是乎生。在画为神，万象由是乎出。故善画必意在笔先。宁使意到而笔不到，不可笔到而意不到……天机若到，笔墨空灵，笔外有笔，墨外有墨。随意采取，无不入妙。此所谓天成也。

黄宾虹　用笔之法，全在书诀中，有"一波三折"一语，最是金丹。……但所谓气脉上的连贯，并非将虚白的各个部分都连贯起来，实中虚白处既要气脉连贯，又要取得龙飞蛇舞之形……积点可成线，然而点又非线。点可千变万化，如播种以子，种子落土，生长成果，作画亦如此，故落点宜慎重。……作画打点，应运用实中有虚法，才能显出灵空不刻板。……画先求有笔墨痕，而后能无笔墨痕，起讫分明，以至虚空粉碎，此境未易猝造。

为了使笔画为气息所激荡，虚仅仅寄居于笔画并不充分，还必须由虚引导画家的手腕。画家石涛在《画语录》中肯定了"虚腕"的重要性。（"虚腕"绝非是指画家以无力的手握笔。相反，这是一种高度聚精会神、达到极致的实的结果。画家应该仅只在他的手达

到实的最高点而突然让位于虚时，才开始作画。）让我们以程瑶田[①]
的非常技术性的评论为例："书之为道，虚运也……然虚之所以能运
者，运以实也……下体实矣，而后能运上体之虚。然上体亦有其实
焉者，实其左体也。左体凝然据几，与下贰相属焉，由是以三体之
实而运其右一体之虚。而于是右一体者，乃其至虚而至实者也。夫
然后以肩运肘，由肘而腕，而指。皆各以其至实而运其至虚……乃
至指之虚者，又实焉。古老传授所谓搦破管也。搦破管矣，指实矣。
虚者，惟在于笔矣。虽然笔也而顾独丽于虚乎，惟其实也。故力透
乎纸之背，惟其虚也。故精浮乎纸之上，其妙也，如行地者之绝迹；
其神也，如凭虚御风，无行地而已矣。"

两类笔画尤其暗含了内在的虚：

1）干笔：指含水墨甚少，所谓"笔枯墨少"的笔画。干笔所画
下的笔画，由于达到了隐显、形神之间的平衡，创造出一种精谨之
和谐的感觉，如同浸透了虚。干笔的大师，是元代的倪瓒，人们欣
赏他"天真幽淡，似嫩实苍"的画风。

2）飞白：笔毫不是聚集在一起的，而是散开的，于是，快速画
下的笔画干枯露白。其效果在于刚劲与飘逸之结合，仿佛笔画被气
息"洞穿"。

第三类应当指出的笔画是"皴"。它尤其与形体的问题联系在一
起，我们将在接下去的部分予以介绍。

① 　见《美术丛书》。

2. 形状、体积

　　皴（见下页插图）是一种顿挫屈曲的笔画，用以表现物体的凹凸形态或者暗示其体积。存在着大量形形色色的皴法，能够再现人们在自然中观察到的多种多样的形状（树、石、山、云、屋舍、人物，等等）。皴法常常拥有生动形象的名称：卷云皴、披麻皴、解索皴、破网皴、鬼面皴、骷髅皴、玉屑皴、乱柴皴、斧劈皴……由勾、折或弧线构成的皴法，既玩味笔画的粗细连断，也玩味笔画所环绕或勾勒的虚白，以同时暗示形状和运动、色彩和凹凸。

各种皴法

各种画法

董其昌　下笔便有凹凸之形。

莫是龙　笔墨二字，人多不晓。画岂无笔墨哉。但有轮廓而无皴法，即谓之无笔。有皴法而无轻重向背明晦，即谓之无墨。古人云：石分三面。此语是笔亦是墨。

84

方　薰　作一画，墨之浓淡焦湿无不备，笔之正反虚实、旁见侧出无不到，却是随手拈来者，便是工夫到境。

郑板桥　西江万先生名个，能作一笔石，而石之凹凸浅深，曲折肥瘦，无不毕具。八大山人之高弟子也。

布颜图　用笔起伏之间，有折叠顿挫婉转之势。……善用墨者，其权在我，练之有素；画时则取干淡之墨，糙擦交错以取之。……必须意在笔先。

黄宾虹　笔墨之妙，尤在疏密，密不容针，疏可行舟。然要密中能疏，疏中有密，密不能犯，疏而不离，不黏不脱。……古人又谓担夫争道，争中有让，隘路彼此相让而行，自无拥挤之患。（此外黄还运用了一个传统的说法："密不透风，疏可

走马。"①)

85　　在用笔画再现形状的过程中，一个重要的观念是"隐显"。它尤其运用于山水画，在画山水时，画家必须经营避免显示一切的艺术，以便保持气息灵动并保全神秘。这一点通过笔画的中断（笔画过于紧连便抑制了气息），以及通过或局部或全部地省略山水中的形象来传达。人们常常借助云中变幻莫测的龙的形象，暗示"隐显"的魅力，正如以下引文所显示的：

　　王　维　塔顶参天，不须见殿；似有似无，或上或下。茅堆土埠，半露檐廒。草舍芦亭，略呈樯柠。

　　张彦远　夫画物特忌形貌彩章，历历具足，甚谨甚细，而外露巧密。所以不患不了，而患于了。既知其了，亦何必了，此非不了也；若不识其了，是真不了也。……笔才一二，象已应焉，离披点画，时见缺落，此虽笔不周而意周也。

①　马蒂斯在《艺术札记与谈话》中说："我已注意到，在东方人的画作中，绘制树叶周围留下的空白与绘制树叶本身同样重要。还有，在相邻的两根树枝上，一根树枝上的树叶，比起同枝的树叶，与邻枝的树叶更相关。""我画我从床上看见的橄榄树。当灵感离开了对象，我观察树枝之间的空白。这种观察与对象没有切近的关系。这样，我摆脱了所画对象的惯常的意象，也即'橄榄树'的窠臼。与此同时，我与对象认同。"

李日华①　绘事要明取予。取者形象仿佛处以笔勾取之，其　86
致用虽在果毅而妙运则贵玲珑断续，若直笔描画，即板结之
病生矣。予者笔断意含，如山之虚廓，树之去枝，凡有无之间
是也。

汤贻汾　山实虚之以烟霭，山虚实之以亭台。……山外有
山，虽断而不断；树外有树，似连而非连……真境现时，岂关
多笔；眼光收处，不在全图。

布颜图　大凡天下之物，莫不各有隐显。显者，阳也；隐
者，阴也。显者外象也，隐者内象也。一阴一阳之谓道也。比
诸潜蛟之腾空，若只了了一蛟，全形毕露，仰之者咸见斯蛟之
首也，斯蛟之尾也，斯蛟之爪牙与鳞鬣也，形尽而思穷，于蛟
何趣焉？是必蛟藏于云，腾骧矢矫，卷雨舒风，或露片鳞，或
垂半尾，仰观者虽极目力，而莫能窥其全体。斯蛟之隐显巨测，
则蛟之意趣无穷矣……夫绘山水隐显之法，不出笔墨浓淡虚实；　87
虚起实结，实起虚结。笔要雄健，不可平庸；墨要纷披，不可
显明。一任重山叠翠，万壑千邱。总在峰峦环抱处、岩穴开阖
处、林木交盘处、屋宇蚕丛处、路径迂回处、溪桥映带处，应

① 李日华（1565—1635）是位博学广识的文人。他是多部文集的作者，文集中涉及
的话题多种多样。穿插在这些文集中的关于绘画的言论出现在大部分文选中，并以准
确和贴切引人注目。

留虚白地步，不可填塞。庶使烟光明灭、云影徘徊；森森穆穆、郁郁苍苍；望之无形，揆之有理。斯绘隐显之法也。

继笔之后，在下一部分，我们要研究墨。

（二）阴阳（或暗明）

人们知道阴阳对子在中国范围内的广泛用途。这个对子适用于所有层次，从宇宙论直至生灵和事物。在绘画中，阴阳具有非常明确的含义：它与光的作用有关，光则通过运墨来表达。对于光的作用，我们并不仅仅将其理解为显示于所有事物的明暗对比，也理解为取决于光的一切：气氛、色调、形体的凹凸、距离感，等等；至于运墨，我们首先理解为单色画所采用的黑墨。（但要明确的是，在中国一直存在着以矿物色为基础的绘画，尤其是称为"金碧"的山水画。）巅峰时期（宋代和元代）的中国绘画之所以偏爱水墨而轻视设色，是因为一方面，水墨通过内在对比，其丰富性似乎足以表达自然的无限的色调变化；另一方面，它与笔法相结合，提供了这种统一性，我们已说过，它解决了素描与色彩、再现体积与气韵之间的矛盾。和笔一样，墨通过它那同时是一和多的双重性质，被视为原初宇宙的直接显现。从这一观点看，当画家运用水墨，他的目标既不在于复制光的效果，也不在于从光源处摄获这道光。画家的目

光转向内心世界，在经过对外部现象漫长的融会贯通之后，他所生
成的水墨效果，表达的是他的灵魂之微妙色调变化。①

　　画家不厌其烦地诉说他们在风景中所观察到的气氛变化和色调
的细微差别。王维在著名的《山水论》中说：

> 　　有雨不分天地，不辨东西。有风无雨，只看树枝。有雨无 89
> 风，树头低压。行人伞笠，渔夫蓑衣。雨霁则云收天碧，薄雾
> 霏微；山添翠润，日近斜晖。早景则千山欲晓，雾霭微微；朦
> 胧残月，气色昏迷。晚景则山衔红日，帆捲江渚。路人归急，
> 半掩柴扉。春景则雾琐烟笼，长烟引素，水如蓝染，山色渐青。
> 夏景则古木蔽天，绿水无波，穿云瀑布，近水幽亭。秋景则天
> 如水色，簇簇幽林，雁鸿秋水，芦岛沙汀。冬景则借地为雪，
> 樵者负薪，渔舟倚岸，水浅沙平。

　　画家如此关注依四时而变化的风景的色调差别，实际上，他所
表达的是他本人的心灵状态。郭熙在《山水训》中说：

①　马蒂斯在《艺术札记与谈话》中也指出："色彩有助于表达光，这里的光不是指物
理现象，而是指那唯一存在的光——艺术家的大脑之光。色彩在质料的感召和滋养之
下，经过心灵的再造，得以传达每个事物的本质，与此同时，回应了强烈的情感冲击。
但是素描和色彩首先是暗示。通过幻觉，它们应当在观众心里引发拥有了事物的印象。
根据中国的一句成语：胸有成竹。"

> 春山烟云连绵，人欣欣。夏山嘉木繁阴，人坦坦。秋山明
> 净摇落，人肃肃。冬山昏霾翳塞，人寂寂。

90　　就黑墨本身而言，人们区分出六彩（被视为独立的色彩）：干、
淡、白；湿、浓、黑。它们分为并列的两组，形成了两相对照的三
个对子：干湿、淡浓、白黑。在此，为了回到我们的话题，有必要
强调虚的重要性。虚与色彩之间的关联可以在这句佛家名言中找到
精神依据："色即是空，空即是色。"此处的色指的是现象世界的绚
丽多彩的相状。这种相状，当为虚所激荡，便得到更好的表达；虚
揭示了其深不可测的奥秘。从技巧上看，虚可以由一整套体现微妙
色调变化的色阶来传达，特别是第一组中的三种色彩：干、淡、白。
至于如何在与笔的关系中运墨，可以举出其中的三种，每一种都暗
含了虚，虚保障气息的生机勃勃的震颤：

破墨：一旦物体的总体形状和朦胧柔和的轮廓由水墨确立下来，
马上以皴法渐次加浓引入原型。

泼墨：饱蘸水墨，大笔或点或刷；画下的笔画看上去像是泼洒
上去的或浓或淡的形象，且看不出笔迹。

渲染：运用渲淡和湿润的水墨，暗示气氛微妙的色调差异。

　　王　维　夫画道之中，水墨最为上。肇自然之性，成造化
之功。

布颜图　天机若到，笔墨空灵。笔外有笔，墨外有墨。随 91
意采取，无不入妙。此所谓天成也……墨之为用，其神矣乎。
画家能夺造物变化之机者，只此六彩耳。……所谓无墨者，非
全无墨也，干淡之余也。干淡者，实墨也；无墨者，虚墨也。
求染者，以实求虚也。虚虚实实，则墨之能事毕矣。盖笔墨能
绘有形，不能绘无形；能绘其实，不能绘其虚。山水间烟光云
影，变幻无常。或隐或现，或虚或实，或有或无。冥冥之中有
气，渺渺之中有神。茫无定象，虽有笔墨，莫能施其巧。故古
人殚思竭虑，开无墨之墨无笔之笔以取之。无笔之笔，气也，
无墨之墨，神也。

丁　皋　凡天下之事事物物，总不外乎阴阳。以光而论，
明曰阳，暗曰阴；以宇舍论，外曰阳，内曰阴；以物而论，高曰
阳，低曰阴……惟其有阴有阳，故笔有虚有实。惟其有阴中之
阳，阳中之阴，故笔有实中之虚，虚中之实。虚者从有至无，渲
染是也；实者着迹见痕，实染是也。虚乃阳之表，实即阴之里也。

汤贻汾　墨以破用而生韵，色以清用而无痕……间色以免
雷同，岂知一色中之变化？一色以分明晦，当知无色处之虚
灵！……虚白为阳，实染为阴。山面皴空，多是阳光远映。山 92
坳染重，端因阴影相遮。

唐　岱　墨有六彩，而使黑白不分，是无阴阳明暗；干湿不备，是无苍翠秀润；浓淡不辨，是无凹凸远近也。

华　琳　墨有五色：黑浓湿干淡。五者缺一不可。……黑浓湿干淡之外，加一白字，便是六彩。白即纸素之白。凡山石之阳面处、石坡之平面处、及画外之水天空阔处、云物空明处、山足之杳冥处、树头之虚灵处，以之作天作水、作烟断、作云断、作道路、作日光，皆是此白。夫此白本笔墨所不及，能令为画中之白，并非纸素之白，乃为有情。否则画无生趣矣。……禅家云："色不异空，空不异色。色即是空，空即是色。"真道出画中之白，即画中之画，亦即画外之画也。

王　昱　位置落墨时，能于不画处，忽转出别意来，每多奇趣。

（三）山水

在汉语中，山水这一表达式的引申义为风景。风景画被称为"山水画"。因此这是一种提喻用法，仅选择有代表性的部分来形容整体。在中国人眼里，山和水构成了自然的两极，它们负载着丰富的含义。（从这部分开始，我们要研究的基本上是山水画。）

让我们首先引用孔夫子的名句："知者乐水，仁者乐山。"[①] 由此 93
可见，与宇宙的两极相呼应的，是人类感性的两极。我们知道，中
国人喜爱在自然事物的德行和人类的德行之间建立某种感应。比如，
人们根据兰、竹、松、梅各自的德行：清幽、劲健、常青和高洁之
美，授予它们"君子"的身份。这并不是一种简单的自然主义的象
征手法；这些感应的目标在于实现一种交融，通过这种交融，人以
内在化外部世界来转换自己的视角。[②] 外部世界不再仅仅出现在人的
对面；它由内里被观照，并成为人自身的表达，正因为如此，当人
们描绘三三两两的山峦、树木和山石时，也很重视"姿态""举止"
和"相互关系"。在这一背景下，画山水，便是画人的肖像，不见得
是其身体的肖像（尽管这一方面并未缺席），而尤其是其精神的肖像：
他的气韵、思绪、痛苦、矛盾、恐惧，他的或宁静或奔放的欢乐，
他隐秘的情怀，他对无限之梦想，等等。因此，山和水不应被误认
为是简单的比较用语或纯粹的隐喻；它们体现了与人这个小宇宙维
持着有机联系的大宇宙的根本规律。[③]

从这一生机勃勃的观念中，涌现出山水的深层含义，这一含义，94
我们曾在导论和第一章中多次提到：通过山水的丰富内涵，通过它
们之间保持的对照和互补关系，山水成为宇宙转化的主要表现形象。

① 　孔子：《论语·雍也第六》。
② 　这一思想在汉语中以"情景"一词来表达。
③ 　不过，中国古典绘画忽略了人生活中悲剧的方面；这个方面在某种程度上由佛教
画所承担。

转化的思想建立在这样一种信念之上，即尽管双方表面对立，它们之间却存在着相互生成变化的关系。实际上，每一方都被视为处于不停地受到与其互补的对方吸引的状态。正如阳中有阴，阴中有阳；显示为阳的山，是潜在的水，显示为阴的水，则是潜在的山。

　　石涛　海有洪流，山有潜伏。海有吞吐，山有拱揖。海能荐灵，山能脉运。山有层峦叠嶂，邃谷深崖，嶻嵲突兀，岚气雾露，烟云毕至，犹如海之洪流，海之吞吐，此非海之荐灵，亦山之自居于海也。

　　海亦能自居于山也。海之汪洋，海之含泓，海之激笑，海之蜃楼雉气，海之鲸跃龙腾；海潮如峰，海汐如岭。此海之自居于山也，非山之自居于海也。山海自居若是，而人亦有目视之者。……若得之于海，失之于山；得之于山，失之于海，是人妄受之也。我之受也，山即海也，海即山也。山海而知我受也：皆在人一笔一墨之风流也！

这相互生成变化的过程激发起石涛称为"周流"和"环抱"的循环运动：

　　非山之任，不足以见天下之广；非水之任，不足以见天下之大。非山之任水，不足以见乎周流；非水之任山，不足以见乎环抱。山水之任不著，则周流环抱无由；周流环抱不著，则

蒙养生活无方。蒙养生活有操，则周流环抱有由；周流环抱有
由，则山水之任息矣。

我们尚可进一步描述山与水之间的交互关系，这一关系进行在
时间过程中。所有文化都习惯以长河之流逝不返来象征时间，中国
文化亦不例外。我们不是说："黄河之水天上来，奔流到海不复回"，
"问君能有几多愁，恰似一江春水向东流"吗？可是长期表现山水的
艺术家，却能看出其中更深一层的微妙。正如王维的诗句"行到水
穷处，坐看云起时"；"湖上一回首，青山卷白云"所显示的，他们看
到，长河的泉源来自山，而河水在流逝的同时，随时汽化，上升至
天空，化为云，降为雨，又重新充沛河水。即使河水注入大海，这
汽化现象依然进行。海水升天悠悠云游，落雨在山头，使泉水源源
不绝，造成了前面石涛所说的山、海之间的大循环。由于冲虚之作
用，时间不再是地面的直线单向的无谓消逝，而是结合天地的圆形
周流。这是符合道的"逝而远，远而返"的运行规律的。

不用说，在一幅画作中，得以表现山、水相互形成的是引入冲
虚。它打破两者之间静态的对立，并通过它所孕育的气息，激起内 96
在转化。冲虚的形式是云与雾，以淡泊的笔画和渲染的水墨托出，
但也可以是纯无的空间。关于云的特殊性，我们曾经讨论过，米芾
也早已指出：云是山水的缩影，在其虚无缥缈的形态中，可以看到
许多隐藏的山形和水姿。所以山水之间，有云在时，会造出相互吸
引的感觉：水汽化为云而成为山，山液化为云而成为水。

这隐藏的内部关系引出另一个具有隐藏性的观念：龙脉，这一观念同时支配着绘画和风水。在处理风景时，画家和风水家必须学会掌握土与水的深层气势和动向——一种不可见的却又实在的脉络。与龙脉相关联的另外二项式则是：开合与起伏。前者指风景的对照组织，后者指风景的节奏序列。一幅山水画的"气韵生动"是与这些成分不可分的。

山水之间关系的真情，同样存在于其他自然现象之间的关系中，诸如树与石、花与鸟等。画家每每借助冲虚，使人感到一切事物浸润其间的不断搏动和交往的空间。

（四）人天

97

我们已看到，在山水对子中，虚如何在由其两极所代表的风景的核心发挥作用。现在继续延伸视野，我们将考察在一幅山水画中，所有画下的成分与围绕和承托它们的空间之间的关系。这一实（画下的成分）与虚（周围空间）之间的关系，实际上暗含了另一重本质性的关系，也即存在于地与天之间的关系。如果山和水代表了地上的两极，那么大地，作为生命体，也在与上天的关系中确立自己的位置。因此存在着多层级的形成对照的交互作用：中国思想中所构想的阴与阳的交互作用。人们通常将阳的本性赋予山，将阴的本性赋予水；山水（阳阴）这个对子形成了大地，而大地的本性属

阴，它面对本性属阳的天空。因此，重要的是分清层次，这些层次构成了一个有机的网络，我们可以用下面的图形表示（这个螺旋形的图形也可以用于表示其他"属层"，在每一层的内部总是含有一些属层）。

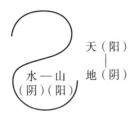

地与天之间的交互作用，不是在两方，而是在三方之间进行；[98]在这一层，人始终在场，当然这是由于他与地的优先联系，由于他也具备的天的维度，尤其是由于他（画家或者观众）投向整体的风景的目光，他同时也是这一风景的组成部分。在这三方（人地天）关系中，有几个方面，因其以虚为共同因素（虚确保它们的统一性和整体性），似乎值得我们注意：1. 一幅画作的"精神"布局；2. 透视；3. 画作中的题诗。

1. 一幅画作的"精神"布局

在谈到谢赫提出的绘画"六法"时，我们列举了其中最著名的一条法则：气韵生动。还有另一法则在我们看来同样重要：经营位

置。这条法则关系到画作的内在组织，它所提倡的并非是一种主观的或随意的布局。画家在使人接受他对事物的感知的同时，应当尊重真实世界的基本规律。同时，这一法则的意旨也在于，绘画不能满足于复制世界的外在状貌，而应再造一个宇宙，这个宇宙由元气和画家的精神共同生成。

自宋代开始，中国思想更因理学兴起而发挥了理的观念，它与气的观念息息相关。宇宙的存在建立在气的运行上，并且事物内部及事物之间均依循一种称为理的有机法则。引入画艺之后，理亦成为画面组织的基本要素。苏东坡的《净因院画记》在这一点上起到决定性作用，值得引句于下："余尝论画，以为人禽宫室器用皆有常形，至于山石竹木水波烟云，虽无常形而有常理。常形之失，人皆知之，常理之不当，虽晓画者有不知……"此外，如前文提到，山水画与堪舆学关系密切。堪舆学的很多观念，如气势、龙脉、开合、起伏等，乃成为构图之重要成分。最后不能忘记的是"书画同源"这一大前提，画家同时是书法家。他在成为画家前，已掌握了象形汉字所具有的各种繁复多端的笔画结构方式，包括左右结构、上下结构、交叉结构、正斜结构、环形结构等。中国画艺虽无西方艺术中那种系统谨严的几何性构图专著，却有不成文的共同享有的实践传统。

由于以上诸因，画家在设置画面时，引入了精神领会性的布局，更具体地说，引入了人处于天地之间对天地关系的深切体验。人的意念有其重要性，然而绝不是武断的。虚实在此又扮演了决定性角

99

色。经由虚实，画家使天与地、事物与空间达到某种程度的对比和渗透，也就是说，使画面所呈现的生命世界具有自内滋生的组合、节奏和呼吸。

张　式　三尺纸画一尺画，余纸虽无画，却有画在。……故曰空白非空纸，空白即画也。

蒋　和　大抵实处之妙，皆因虚处而生。故十分之三，天地位置得宜。十分之七，在云烟锁断。

吴承燕　凡画山水，大幅与小幅不同。小幅卧看，不得塞满。大幅竖看，不得落空。小幅宜用虚，大幅则须实中带虚。

范　玑　画有虚实处。虚处明，实处无不明矣。人知无笔墨处为虚，不知实处亦不离虚。即如笔著于纸，有虚有实，笔始灵活，而况于境乎。更不知无笔墨处是实，盖笔虽未到，其意已到也。瓯香所谓："虚处实，则通体皆灵。"至云烟遮处，谓之空白，极要体会。其浮空流行之气，散漫以腾远视，成一白片。虽借虚以见实，此浮空流行之气，用以助山林深浅参错之致耳。

黄宾虹　作画如下棋，需善于做活眼，活眼多，棋即取胜；

　　　　所谓活眼，即画中之虚也……中国画讲究大空、小空，即古人
　　　　所谓"密不透风，疏可走马"。

2. 透视

　　　透视内在于"经营位置"这一法则，因为它首先也是一种精神
101 组织。透视可以归结为两对二项式："里外"[①]和"远近"，它们清楚地
表明，一切都是平衡和对照的问题。与线性透视（又称"焦点透视"）
不同，线性透视设定一个优选视点和一条没影线；中国的透视则时
而称为空气透视，时而称为跑马透视（或散点透视）。实际上，这是
一种双重透视。通常，画家被认为居高临下，享有对风景一览无余
的视野（为了显示笼罩在大气中的事物的距离，他运用体积、形状
和色调对照）；与此同时，他似乎在画作中移动，与那生机勃勃的空
间的韵律节奏亲密结合，从远处、近处和不同的侧面观照事物（因
此群山常常既是从一定的高度看见的，也是从正面看见的；远山可
能显得比近景中的山更高大。同样，某些屋宇的主墙和侧墙、内部
和外部可能同时得到表现）。关于这一主题，且让我们回想一下"小
宇宙-大宇宙"的观念。画家的目标在于创造一个通灵的空间，在其
中人与生生不息之气流再度结合；胜于作为一个观照对象，一幅画

① 这个二项式涉及再现包含内外对照的现象：山、石、屋宇。关于屋宇，值得指出
一个重要现象：在中国传统中，实际上不存在封闭的"内景"。所有的内部都向外部敞
开，一座屋宇总是从内外两个角度为人所见。

应使人身临其境。我们刚才谈论的双重透视，表达出中国艺术家的这样一种愿望，他要亲历宇宙间所有事物的本质，并由此而自我完成。宋代大画家郭熙说过："世之笃论，谓山水有可行者，有可望者，有可游者，有可居者。画凡至此，皆入妙品。但可行可望，不如可居可游之为得。"另外，他还说过："看此画令人生此意，如真在此山中，此画之景外意也。见青烟白道而思行，见平川落照而思望，见 102 幽人山客而思居，见岩扃泉石而思游。看此画令人起此心。如将真即其处，此画之意外妙也。"

画家首先考虑的是关系和比例。王维在《画山水赋》中说：

> 凡画山水，意在笔先。丈山尺树，寸马分人。远人无目，远树无枝。远山无石，隐隐如眉。远水无波，高与云齐。此是诀也。山腰云塞，石壁泉塞，楼台树塞，道路人塞。石看三面，路看两头，树看顶颣，水看风脚。此是法也。观者先看气象，后辨清浊。定宾主之朝揖，列群峰之威仪。多则乱，少则慢。不多不少，要分远近。远山不得连近山，远水不得连近水。

后来，就透视而言，传统区分了三远法（见下页插图）。　　　103

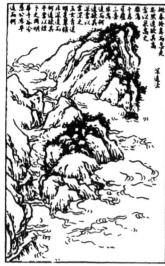

深远法

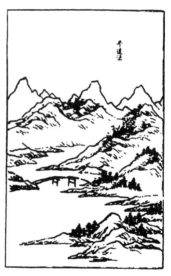

平远法

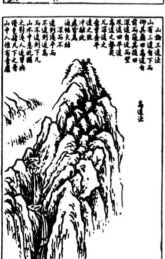

高远法

1）深远：用得最多。观者被认为身居一个高处，从那里他获得具有纵深性的全景（最有代表性的是董源的作品）。

2）高远：一般用于纵向展开的画作。观者处于相对而言较低的位置，举目仰观。因而画面的主导地平线并不高；观者的视线追随层层叠叠的山脉逐级上升，每座山脉构成一道自在的地平线。

3）平远：观者的视线从近处的一个位置，自由延伸到无限远。

在大幅画作中，为了展现一处风景的全貌，每一种"远"又包含了三个内在部分，三者互相对照，烘托了距离感。以"高远"为例：重叠的众山往往有三层。同样，在"深远"的情况下，画面常常由渐次远去的三组山岳占据。构成每一种"远"的三部分被一些空白分开，故而，应邀神游至画面深处的观者，每当从一个部分到另一个部分，都会感到在经历一重飞跃。这是质的飞跃，因为这些空白的作用恰恰在于暗示一个不可度量的空间，一种产生于精神或梦的空间。观者在风景中的漫游因而成为精神的漫游；道的生生不 105息之气托载着他。

因此，如果说前面山水的层次以数字二为标志，含义是内在变易，那么人天这个层次则以数字三为标志，含义是繁多（"三生万物"），但同时也是统一。实际上，三通过引发由近至远和由远至无限的过程，最终导致返还的过程（老子第二十五章："大曰逝，逝曰远，远曰返"）。在空间中远逝的运动，实际上是一个回返的循环运动，这一运动通过视野和目光的逆转，最终转换了主客体关系。（主体逐步投射到外部世界；外部世界则成为主体内心的景色。）

3. 画作中的题诗

这一做法始于唐代，至宋代后期成为常举。题写于画作空白处的诗，不是人为添加的简单评语；它确实居住于那片空间，成为其有机成分（在书法象形符号和所绘的具象事物之间并无间隙，二者乃出于同一管毛笔之笔画），同时为画增加了一个活跃的维度，即时间的维度。就是说，在一幅由三维空间组成的画作内部，诗以其韵律节奏，以其讲述一种亲身经历的内容，揭示了画家的思想最终实现于画作的过程；并且，它以所唤起的回声，继续延伸画作，使其朝向未来。是的，那是有着亲历的韵律节奏而又不断更新的时间，那是保持空间敞开的时间。因此，题诗与景物之间的对话显示了人——哪怕他的形象并未出现在画面上——在天地中心的到场。正是由于驻存于空间的诗，虚实之间的游戏得以揭示其深刻含义：超越了矛盾与分裂之后，精神转向时空回环的整体。

前节讨论山水，此节讨论题诗，我们均指出了其中所包含的时间意义。推而广之，可以说整个中国画，特别是山水画，是设法把时间纳入空间、把时间化入空间的艺术。在下节中，我们将探讨展开画卷这一动作所具有的重启天地的意义。这里，仅就画面本身来说，由于画家借助虚白，寻求一种"不了而了"的境界，因而所呈现的风景似乎尚在形成过程中，似乎尚保有在时间中演变的可能。"不了"这一命题是唐代张彦远在《历代名画记》中特别提出

的。他在讨论神似与形似时说："夫画物特忌形貌彩章，历历具足，甚谨甚细，而外露巧密。所以不患不了，而患于了；既知其了，亦何必了。此非不了也，若不识其了，是真不了也。夫失于自然而后神，失于神而后妙，失于妙而后精……"我们也未忘记他所说的"意存笔先，画尽意在，所以全神气也"。宋代苏东坡也领会到，竹子始生时已具有将在未来发展的枝节，所以画面的竹子应给予继续生长的感觉，以至"此竹数尺耳，而有万丈之势"。明代李日华在《竹懒画滕》中指出，画家以取予、省略手法可使画面具有动性演变。他说："绘事要明取予。取者形象仿佛处以笔勾取之，其致用虽在果毅而妙运则贵玲珑断续，若直笔描画，即板结之病生矣。予者笔断意含，如山之虚廓，树之去枝，凡有无之间是也。""写长景必有意到笔不到，为神气所吞处，非有心于忽，盖不得不忽也。其于佛法相宗所云极迥色、极略色之谓也。"清代沈宗骞在《芥舟学画编》中讲解开合时指出，开合除了在空间外进行，尚具有时间形成之深意："天地之故，一开一合尽之矣。自元会运世以至分刻呼吸之顷，无往非开合也。能体此则可以论作画结局之道矣。如作立轴，下半起手处是开，上半收拾处是合，何以言之？……譬诸岁时，下幅如春，万物有发生之象；中幅如夏，万物有茂盛之象；上幅如秋冬，万物有收敛之象。时有春夏秋冬自然之开合以成岁，画亦有起讫先后自然之开合以成局。若夫区分缕析，开合之中复有开合。如寒暑为一岁之开合，一月之中有晦朔，一日之中有昼夜；至于时刻分暑，以及一呼一吸之间，莫不有自然开合之道焉。则知作

画道理，自大段落以至一树一石，莫不各有生发收拾，而后可谓笔墨能与造化通矣。"

（五）第五维度

在考察上述四个层次（笔墨→阴阳→山水→人天）的过程中，我们遵循着一种螺旋形的发展；因为所涉及的是一种既是自转，又向着无限敞开的运动。在最后一层（人天），我们得以观察对时间与空间，进而对人与宇宙之相互依存关系的寻求。鉴于这一观察，有必要讨论第五维度（超越时空），一种虚在其中表现为至高等级的维度。在这个等级，虚既是绘画世界的根基，又通过将其推至原初的统一，而超越绘画世界。

无论这种虚的统一看起来多么难以捕捉，我们都将努力从其"物质性上"加以领会。我们尤其想到承托画作的纸张和观赏者展开画卷的动作。

设想纯洁无瑕的纸张如同初始之虚，一切由此开始，画下第一笔，如同造分天地的动作；接下去的、逐渐孕育出所有形体的笔画，如同这第一笔的多重演化，以及最终，将画作的完成设想为发展的至高点；正是通过这一发展，事物重返初始之虚，这便是在古老的时代支配着任何一位中国艺术家的思想，它将绘画行为转变为摹拟行为，不是摹拟造化的景象，而是摹拟造化本然的"动作"。

华　琳　画到无痕时候，直似纸上自然应有此画，直似纸上自然生出此画。

王　昱　清空二字，画家三昧尽矣。学者心领其妙，便能跳出窠臼。如禅机一棒，粉碎虚空。

郑　燮　意在笔先者，定则也；趣在法外者，化机也。

黄宾虹　古人作画，用心于无笔墨处，尤难学步，知白守黑，得其玄妙，未易言语形容。

返还，指完成的画作。当它被卷起，则成为合拢的宇宙。展开它，每次（对于参与的观赏者）都是在创造解开时间的奇迹，创造重新体验它那亲历的、在握的韵律节奏的奇迹。（需要提醒的是，在中国，在几小时的时间里展开和观赏一幅杰作，构成了一种近乎神圣的礼仪。）随着画作逐步展开，这经历的时间被空间化，不是形成 108 一个抽象的框架，而是形成一个有质量的且难以计量的空间。因此，中国艺术家首先寻求的，是将亲历的时间转达为灵动的空间，这一空间由生气所驱动，在其中展开着真正的生活。是否有必要再次强调这一事实，这种时间-空间的变易只能借助虚来实现？在画作线性的和时间性的发展中，虚引入了内在中断，并通过逆转内外、远近、隐显关系，启动返还的可逆过程，这一过程意味着"重新担当"所

有不停喷涌着的追忆的或梦想的生活。

这门艺术最后的视观，与其说是图画的，不如说是音乐的。正如《乐记》所肯定的："大乐与天地同和，大礼与天地同节"，这可视的音乐，通过其双重特性——旋律性与和谐性——与元气再度结合，而宇宙的不可抗拒的韵律节奏正是从元气中产生。

技巧术语摘要目录

让我们首先指出存在于所有层次的四个基本观念：

气　根据中国宇宙论，被创造的宇宙起源于元气和由元气派生出的生气。为此，在艺术上，与在生活中一样，重建这些气至关重要。于是，6 世纪初谢赫提出的法则"气韵生动"成为中国绘画的黄金律。此律应用于一笔一画、个别形体，以及整个画面之构成。

理　万物之生存规律或内在结构：气在宇宙观里所占的首要地位，使艺术家很早就超越了对事物进行过于现实主义的刻画。对艺术家而言，重要的不在于描绘世界的外部表象，而在于捕捉构成所有事物并使它们彼此连接、沟通的内在原则。这就牵涉中国绘画史长期以来的"形似"与"神似"之争。

意　意之观念在全文中未得充分发挥，这里补充一下。这一含义丰富的字，由于拥有诸种组合可能，在法语中只能通过一系列词语来传达，包括意欲、意念、意向、意象、意义、意识、意趣、意味、意境等。从意欲到意象，从意象到意味，从意味到意境，是中国美学思想对美之观念的描述。它涉及艺术家在创作时的精神准备，

由此产生了一句格言："意存笔先，画尽意在。"更有甚者，正如清代
布颜图所说："意之为用大矣哉！非独绘事然也，普济万化一意耳。
夫意先天地而有，在《易》为几，万变由是乎生。在画为神，万象
110 由是乎出。"意不止于个人，亦关联着有生宇宙，因而从中国的观点
来看，宇宙之动向并非盲目，而具有意义。艺术家借助气和理，对
寄居于所有事物的意加以内在化之后（胸有成竹），他本人的意才可
能真正独立自主并卓有成效。自明代始，"写意"成为绘画主调。虽
常不免滥用，但基本上符合中国艺术的精神。

神　气的最高级存在，所谓神气也，包括灵魂、精神、神性。
和意一样，又高于意，它主宰天地，亦主宰个人内心。艺术创造所
达到的神境，与天地之最高神境呼应时，滋生了象外之象的神韵
之念。

第一层　笔　墨

这一层次涉及笔的全部工作。人们对笔法进行了非常细致的研
究。涉及艺术家的身体，人们谈论实肘、虚腕和指法等。涉及运
笔，人们区分了正锋、侧锋、折笔、横笔、按、提、拖、擦、起伏、
顿挫等。至于笔所画下的笔画的种类，则非常之多，正如后面的名
称所体现的那样。需要提醒的是，一道笔画不是一段简单的线条；

通过起落和运行、粗细和连断，它同时体现了形状和体积、色调和韵律。作为灵动的统一体，任何笔画都应拥有骨法、筋肉、活力和神情。

勾勒　用墨线勾描物象的轮廓。

白描　用连续、匀称的墨线勾描物象，不施色彩或个别地方略施淡墨渲染。

没骨　"点彩"或"堆染"的笔画，不以墨笔为骨，直接用色彩描绘物象，尤其用来绘制花卉。

工笔　院体风格的工整、细致的笔画。

干笔　以含水墨较少的笔画下的笔画。

飞白　以笔毛散开的粗笔快速画下的笔画，笔画中间干枯露白。

皴　种类非常多样的表现凹凸脉络的笔画（可以举出三十多种），最重要的两种是披麻皴和斧劈皴。

点苔　加上一些点，以使笔画或形象（山石、树木、山峦等）富有生气。点本身应生动而富有变化："每一点都是变化在望的一粒活的种子。"

第二层　暗（阴）明（阳）

这一层次涉及墨的扩展性工作，以突出色调，并由此体现距离和深度。对于墨，传统上分为五种色调变化（五色）：焦、浓、重、

淡、清；或分为形成对照的三对，即六种色调变化（六彩）：干湿、
112 淡浓、白黑。需要提醒的是，在中国绘画中，除了水墨，人们还采
用以矿物或植物为主要成分的色彩烘托墨的效果；有一种运用浓重
色彩的山水画，称为金碧山水。

染 渐进地运用墨色。

渲 用淡墨设色。

瀚 浸透墨汁。

破墨 墨色浓淡相互渗透。

泼墨 以墨泼素纸。

积墨 用墨由淡而浓或浓淡干湿逐渐渍染。

第三层 山水

这一层次涉及待画风景的主要成分的结构，山和水代表了风景
的两极。正如一道简单的笔画，一幅画作的整体结构应该被视为一
个灵活的身体；因此就一幅特定的风景而言，人们谈论其骨（石）、
脉（水流）、筋（树）、吞吐（云雾）等。

气势 使画中物象融贯一气之内聚力。

龙脉 来自堪舆学的术语，与一块土地整体的隐秘地势有关。

开合 空间的对照组织。

起伏 风景的节奏序列。

烟云　山水画中不可或缺的成分。云的作用不仅仅是装饰性的。113
正如宋代韩拙在《山水纯全集》中所全力肯定的："夫通山川之气，
以云为总也。"云雾由水蒸气形成，又拥有山的形状，在一幅画作中，
云雾给人以将山水二者带入互相生成变化的生机勃勃的过程的感觉。

虚实

隐显

第四层　人天

这一层涉及支配整个画作的人地天三元关系：风景中所包含的
和超出风景之外的内容；可见的和引起无限遐想的内容。

里外　内部、外部。

向背　正面、反面，违而不犯，和而不同。

近远　有限、无限。

三远　确定人与宇宙之关系的三种透视类型：高远（观者处于　114
山下，仰望山巅和越过山巅的境界）、深远（观者处于一定的高度，
享有俯视的全景）和平远（观者的视线从一座近山水平移向远处，
其风景延伸至无限）。

第五层　第五维度

处于这一层次的是超越时空的"无"，这是至高的状态，任何由真启迪的画作都以它为目标。对于这终极的层次，没有什么恰当的形容词。可以举出两个术语，意境和神韵，中国艺术家用它们衡量一件作品的价值，并以此表明——超越所有美的观念——艺术的最终目标。对后者"神韵"可说的是，当艺术创造所达到的神境，与天地之最高神境相互呼应、相互感应时，乃产生象外之象的神韵之念。

第二部分
从石涛的作品看中国绘画艺术

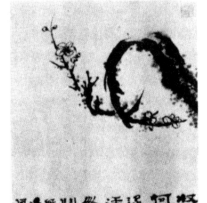

叔拾李平業
何如此境
遍括桓隨意
活题水照
似密石許吟
閒挹難遇
紙是它退看與
遐挹不及你
生細点片
飘
居板

第一章

石涛，清（17—20世纪）初著名画家，也是同样著名的《画语录》的作者。在中国，大画家以著述记录下自己关于绘画的某些方面的见解并不罕见，但《画语录》尤以系统和综合的特点而引人关注。由于它是一个经历着深重变化的时代——旧秩序即将崩溃——的产物，其重要性更为突出。当时的艺术家迫于时势，开始重新思考传统，并寻找其他自我建树的道路。石涛由于命运奇特、性情复杂，或许是一位对艺术和生活思考最热切的人物。实际上，尽管从某个年龄开始，石涛的生活以成功为标志，但这位画家在其画作的许多题跋中透露出痛苦、懊悔、焦虑的追问，这些题跋构成了《画语录》的补充资料。[①]他生活中的其他事件进一步强化了一个不停探索并常常自相矛盾的人物形象：居无定所，社会身份不明，需要不定期更改别号，等等。因此，他的生平虽与我们的话题没有直接联系，但并非无足轻重。在此我们仅回顾几个突出事件。

石涛，真实姓名为朱若极，法名原济，为王室血脉：他的家族

① 这些题跋和诗很早便由汪绎辰以《大涤子题画诗跋》为标题收集和出版（1730年）。至于《画语录》，也由汪绎辰于1731年整理出版。现代丛书中收录石涛著述的，首先有《美术丛书》。

是明朝开国皇帝朱元璋的长兄的后代。尽管石涛生前便颇有名望，还有不少石涛自述的篇章留存，但关于他的出生地点和年份仍存有争议。人们普遍接受的看法是，他出生于 1641 年，出生地是广西梧州。

1644 年，石涛三岁时，满人占领北京（北方的都城）并立新朝：清朝。明正统派退避南京（南方的都城）；但第二年南京陷落。石涛的父亲朱亨嘉当时在广西首府桂林，自称监国。可惜他的权威没有得到正统派的承认，后者支持的是另一自封者。这些人攻取桂林并杀害了石涛的父亲。多亏忠心的仆从将年幼的石涛带走避祸，他才得以幸免于难。

在满人击败明朝之最后抵抗期间，石涛在隐姓埋名中长大成人。为了免受可能的迫害，他被送入寺院，剃发为僧。随后，他跟从禅宗名师旅庵本月修习。他很早就显示出绘画天赋，并且开始游山历水，拜访名山，包括江西庐山、安徽黄山；画下不少写生之作。从 1666 年到 1679 年，他基本上定居于安徽宣城。

从 1680 年开始，他有九年的时间生活在南京，并经常前往扬州逗留——当时扬州是繁华的商业和艺术中心。由于他的知名画家身份，他在康熙皇帝南巡期间两次参加接驾仪式。

凭借与新朝雅好绘画的达官显宦的交往，石涛来到都城北京，并一直逗留到 1692 年。1693 年，他重返扬州，最终在那里定居。石涛的画艺炉火纯青，索画者甚众，他享有令人瞩目的声望。因其突

出的个性，以及兼具细腻与夸张的风格，他对后辈扬州八怪[①]产生了决定性影响。他留下了相对丰富的作品[②]：这些作品在寻求继承宋元伟大传统的同时，为后来数代画家敞开了新的探索之路。

① 这一名称被赋予18世纪的一个画家群体，他们居住在扬州，因挑战习俗的反叛精神和夸张脱略的创作个性而引人注目。他们是郑燮、金农、罗聘、李方膺、汪士慎、高翔、黄慎和李鱓。

② 由于存在大量赝品，目前世界各地保存的石涛画作的准确数目很难估计。他的画作由册页和较为大幅的作品构成，整体来说可以分为三个时期：宣城时期、南京时期和扬州时期。关于这一主题，可以查阅傅抱石所做的非常有用的石涛年表（《石涛上人年谱》），以及1967年密歇根大学艺术博物馆组织的石涛画展的作品目录。

第二章

　　我们上面给出的生平事件暗示了一个充满暧昧和矛盾的人物。矛盾在于，这位在朝代更替期间奇迹般逃脱残害的明宗室后代，随后不得不对新朝的主人们献殷勤。矛盾也在于，这位沉湎于静观的漂泊的出家人，却仍然深受尘世的吸引。矛盾还在于，这位常常悉心参照古人的画家，却同时宣扬一种夸张脱略的创作自由。

　　这重重矛盾，石涛多多少少出色地承担了它们，不过，正像其画作上的不少题诗所显示的，它们也在他身上造成了分裂和懊悔的情感。因此，在他六十岁时，在为写于1701年的几首诗所作的序中，石涛写道："庚辰除夜抱疴，触之忽恸，恸非一语可尽生平之感者。想父母既生此躯，今周花甲，自问是男是女，且来呱一声，当时黄壤人喜知有我，我非草非木，不能解语以报黄壤，即此血心，亦非以愧耻自了生平也。此中忽惊忽哦，自悼悲天……"

　　石涛所经历的悲剧，可以说是"三重"丧父：丧失了生身之父，丧失了与之相连的王朝，以及最终丧失了精神之师——当他中年告别僧人身份时，不得不"背弃"的法门老师。由此导致他一直到最后都需要为自己寻求一个身份。意味深长的事实：他相继给自己取的名字和别号多达三十余个！其中有些体现了某个特定时期的状态，

另一些则传达了萦绕他的深沉的欲望。我们无法一一列举,在此仅给出几个例子:清湘遗人、清湘老人、大涤子、苦瓜和尚、瞎尊者,等等。另外,我们所用的他的表字石涛,充分揭示了画家的心灵状态。其字面含义石之波涛,似乎表明了石涛特有的对一个其原素发生着生成变化的世界的怀念,这个世界介于液体和固体状态之间。而且,这个名字出色地体现了中国绘画的基础——转化这一生机勃勃的观念。

此外,石涛也正是在绘画中寻找他的完成之路。越过绘画本身所激发的冲突——世俗的义务、对古人的反叛等——他走向画艺却是为了达到统一。人的统一和世界的统一,经由符号的线迹,终于合二为一。基于他的个人悲剧,凭借他得自释、道、儒三家的修养,122 石涛的求索达到极其高超的地步。他作为艺术家的一生,是不断探索的一生,不只关系到画艺技巧,也关系到艺术创造和人类命运的奥秘。他的成果便是这部高度综合的作品:《画语录》。

第三章

石涛的著作绝不限于应时的或零散的语录，而是形成了一个连贯的体系，其中哲学思想和美学思想互相渗透，二者都是长期实践经验的成果。我们知道，这一实践经验具体实现于重要的绘画作品，而这些作品虽然表面看来非常多样化，却以其内在统一性引人关注，并且，这种内在统一性得到深为独特的风格的进一步强化。因此，我们面对着两个同样结构严密的整体：一方面，是经过深思熟虑而提出的理论；另一方面，是达到了极限的实践。在此，我们注意到一个反常现象：两个整体各自形成了一个极其连贯且自成一体的整块，评论者一向追随一个或另一个，却从未想到将它们加以对照。

然而，追随石涛的步履，我们认为窥测到了他隐秘的意图：之所以实践和理论并重，是为了使它们互相延伸和互相超越。不应把它们看成两个并行的整体，各自封闭于稳定的和谐之中。它们不停地互相激发，形成了一个完整世界的充满活力的两极，而这个世界唯有在画家生命的飘摇不定的统一性中，才能找到自身的统一性。对于一名符号分析学家而言，无疑有必要在石涛生成变化的世界中
打开一个突破口。

在我们现有知识的状况下，几乎不可能以明晰的方式把握画家通过创造实践达到理论①的过程，不过，我们可以展现画家的某些画作以证实他的某些话语，或者相反，让画家在他自己的作品前讲话。随后，我们将着意体现作为其理论基础的不同观念之间的内在关系和结构性关系。实际上，《画语录》是在特定的文化背景中形成的；其外显的内容指向一个拥有暗含素材的整体。没有对于这一暗含部分的了解，读者即使能够欣赏某些段落的丰富含义，也未必总能捕捉联结这些段落的内在逻辑。我们并不寻求系统化，而是尝试在对文本进行整体阅读之后，追随画家思想的隐秘走向。

正如在中国绘画中，由于有了实与虚的交互作用，一幅画作中的有限形象之为有限，只是为了向着无限敞开，在那里，任何循环运动在形成环状之时，立刻引发另一循环运动；我们的话语也只能在一种螺旋形的追随中与石涛的话语衔接。也许，借助于话语，借助于切题的话语，甚至离题的话语，我们终能深入画家有意无意想要将我们带入的场所。

① 我们只知道《画语录》写作时间较晚，约 1700 年左右；石涛当时已近六旬。

第四章

我们说过，打开一个突破口。让我们如同撬锁一般进入石涛的绘画世界。不去考虑在其中区分传统上认为是"美"和"有代表性"的成分，也不过多地去跟踪作品的年代顺序，且让我们注目于在我们看来尤为"说明问题"的几幅画。

我们注意到，尤其是在图5到图10这几幅画作中，涌现的山和水的形态，如同一个具有性内涵的幻想世界的投射。乳房、性器官或身体其他部位的形象。隆起的或隐蔽的，兀立的或柔和的，稳固的或富有韵律的，它们体现了自然的多重方面，同时也体现了人的隐秘冲动。[1]

但是应该强调本质的一点。此处涉及的完全不是一种建立在自然主义基础上的绘画，更不是一种拟人化的表达——通过拟人化的表达，人在某些自然现象中，想象出具有人的特点的生动形态。人 与宇宙的相遇，不是处于表层的外在相似，而是处于一个更深的层次；在那里，根据中国宇宙论的观念，生气同时赋予宇宙的存在和

[1]　石涛某些画作的狂猛和怪异风格，使他接近他的朋友八大山人——另一位经历了明清两代的怪僻的画家。参见八大山人的画作，图27。

人的存在以活力。相较于有限的和凝固的形象，画家更想要摄获的是赋予一切事物活力的气。为此，画家借助中国绘画的基本原素——笔画。笔画以其虚实、浓淡，同时体现线条和体积、韵律和触觉、具体的形态和梦的形态。实际上，我们能够在石涛的画作中看到的或感性或性感的形象，首先是通过笔画显现的。这些笔画或粗或细，或连或断，或奇崛或温柔，或干枯或淋漓，或节制或奔放，它们都是人的欲望和宇宙运动之间的"连线"。

这种在自然与人以及气与笔画之间的交叉关系，可以用下面的图形来示意：

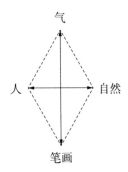

借助这一难免简略的图形，我们首先想要表明笔画的重要性，笔画与气联系在一起，蕴含了一种生活哲学和一种关于符号的特殊观念。

第五章

　　气的思想处于中国宇宙论的核心。根据这一理论，元气从先于天地而存在的原始的混沌中抽离出人们称为"一"的原初的统一，一孕育出二，二代表了阴阳二气。从阴阳的交感与交替化生出万物。任何生灵，更胜于一种单纯的物质存在，首先被构想为不同种类的气之凝聚，这些气调节着它那生机勃勃的运转。

　　在绘画层面，石涛以完美的对应，传达了我们刚刚提到的宇宙论诸观念。在《画语录》第十章，他以"混沌"这一字眼指称先于绘画行为的潜在状态。另外，尤其在第七章，原始的混沌的思想与氤氲的思想联系在一起，后者也暗示了一个阴阳同时潜在的未判状态。恰恰是在与混沌和"未判"的氤氲的关系中，石涛确立了他的"一画"论。一画与"一"相呼应，从氤氲中抽取原初的统一。由此产生了一种观念，即画下第一笔的动作重新成为开天辟地的动作；以及借助这一动作，人通过同化宇宙的本质，成为真正的人。笔画所造就的笔墨相会，类似于阴阳交感。正如阴阳相互作用孕育万物并预示了所有转化，一画，通过笔墨运溅融浃，蕴含了所有其他笔画；这些笔画被视为一画的转化，逐步呈现出真实世界之万象。

笔与墨会，是为氤氲。氤氲不分，是为混沌，辟混沌者，舍一画而谁耶？……得笔墨之会，解氤氲之分，作辟混沌手……在于墨海中立定精神，笔锋下决出生活，尺幅上换去毛骨，混沌里放出光明。……自一以分万，自万以治一。化一而成氤氲，天下之能事毕矣。(《氤氲章第七》)

根据这一观念，绘画并不体现为对造化的景象的简单描绘：它本身就是造化，作为一个小宇宙，它的本质和运转与大宇宙的本质和运转是同一的。正如唐代张璪的名言"外师造化，中得心源"，石涛也可以说：

墨之溅笔也以灵，笔之运墨也以神。……山川万物之荐灵于人，因人操此蒙养生活之权。苟非其然，焉能使笔墨之下，有胎有骨……一一尽其灵而足其神？(《笔墨章第五》)

鉴于以上所言，并参照前面图形的模式，我们给出下面的图形：　129

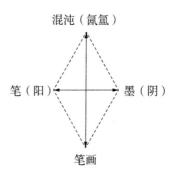

　　石涛几次返回原始的混沌的主题，并以"石之波涛"加以暗示（这一表达式，我们当还记得，正是画家本人表字的释义），如图3和图4。在这些生机勃勃盘旋着的岩石（由棱角分明和弯弯曲曲的笔画表现）的环抱中，也有人的身影（由屋宇和隐士体现）。屋宇由平直的笔画绘制，它们首先意味着寓居人的心灵的秩序和统一。值得注意的是，这一秩序和统一并未与混沌脱节，或与之对立。石涛作为道家思想或禅宗的信奉者，在图3中表达了人在混沌的"怀抱"中所感到的无分离的幸福；在图4中表达了人作为自然的"慧眼"的意识；在图14中则表达了对回归本源的难以抑制的怀念。（我们可以把这些画作与图20郭熙的画作做对照。）

第六章

　　我们在第四章已经提到，笔画不是一道简单的线条，也不是事物的简单轮廓。笔画产生于书法艺术，含有多重寓意。它通过连断、粗细及其勾勒的虚白，再现形状和体积；通过起落和运行，表达韵律和运动；通过墨的浓淡明晦，暗示影与光；最后，它通过画作是一气呵成且不加修改地完成的这一事实，引入生气。相较于外在相似，笔画所要摄获的，是事物的"理"（内在脉络）。与此同时，笔画负载了人的不可抑制的冲动。因此，笔画超越了素描与色彩、再现体积与再现运动之间的冲突；通过自身的单纯，它同时体现了多与一，体现了转化的规律。从 4 世纪开始，中国绘画成为笔画的艺术，这是因为笔画的艺术与中国的宇宙观有着深切的契合。画家坚信，在自然中，道之气息流布于山峦、岩石、树木、河流，"龙脉"起伏于风景，因此当他描绘现实的形态，他便会关注再造那些联结并激发事物活力的隐秘而起伏有致的脉络。此时，他任凭激荡他生命的气息自由奔涌。

　　尽管中国艺术的理论家们曾多次提出一画论，但这一思想直到 石涛笔下才得到如此充分有力的肯定：

　　一画者，众有之本，万象之根；见用于神，藏用于人，而世人不知……夫画者，从于心者也。山川人物之秀错，鸟兽草木之性情，池榭楼台之矩度，未能深入其理，曲尽其态，终未得一画之洪规也。行远登高，悉起肤寸。此一画收尽鸿蒙之外，即亿万万笔墨，未有不始于此而终于此，惟听人之握取之耳。人能以一画具体而微，意明笔透。腕不虚则画非是，画非是则腕不灵。动之以旋，润之以转，居之以旷。出如截，入如揭。能圆能方，能直能曲，能上能下。左右均齐，凸凹突兀，断截横斜，如水之就深，如火之炎上，自然而不容毫发强也。用无不神而法无不贯也，理无不入而态无不尽也。信手一挥，山川、人物、鸟兽、草木、池榭、楼台，取形用势，写生揣意，运情摹景，显露隐含，人不见其画之成，画不违其心之用。盖自太朴散而一画之法立矣。一画之法立而万物著矣。我故曰："吾道一以贯之。"（《一画章第一》）

　　以一画测之，即可参天地之化育也。测山川之形势，度地土之广远，审峰嶂之疏密，识云烟之蒙昧，正踞千里，邪睨万重，统归于天之权、地之衡也。天有是权，能变山川之精灵；地有是衡，能运山川之气脉；我有是一画，能贯山川之形神。（《山川章第八》）

　　笔之于皴也，开生面也。山之为形万状，则其开面非一端。

132

133

世人知其皴，失却生面，纵使皴也，于山乎何有？或石或土，徒写其石与土，此方隅之皴也，非山川自具之皴也。如山川自具之皴则有峰名各异，体奇面生，具状不等，故皴法自别。有卷云皴、劈斧皴、披麻皴、解索皴、鬼面皴、骷髅皴、乱柴皴、芝麻皴、金碧皴、玉屑皴、弹窝皴、矾头皴、没骨皴，皆是皴也。必因峰之体异，峰之面生，峰与皴合，皴自峰生。峰不能变皴之体用，皴却能资峰之形声。不得其峰何以变？不得其皴何以现？峰之变与不变，在于皴之现与不现。……然于运墨操笔之时，又何待有峰皴之见，一画落纸，众画随之；一理才具，众理附之。审一画之来去，达众理之范围，山川之形势得定。（《皴法章第九》）

古人写树，或三株、五株、九株、十株，令其反正阴阳，各自面目，参差高下，生动有致。吾写松柏古槐古桧之法，如三五株，其势似英雄起舞，俯仰蹲立，蹁跹排宕。或硬或软，运笔运腕，大都多以写石之法写之。五指、四指、三指，皆随其腕转，与肘伸去缩来，齐并一力，其运笔极重处，却须飞提纸上，消去猛气。所以或浓或淡，虚而灵，空而妙。（《林木章第十二》）

134

我们已说过，一画既是一又是多。图11、12、13向我们展示了石涛所运用的非常多样化的笔画。在图11中，人们定会注意到两种

笔画的对照：再现竹枝竹叶的遒劲，与描绘兰花修长的叶子的优雅。至于山石，它们由一系列"凹凸笔画"（皴）来表现；这些笔画，通过彼此对比，以一种惊人的简洁创造出体积和厚度。这些笔画及其形成的形象所造成的"性感"印象，是值得强调的。时而蜿蜒雅致，时而厚重浓密，笔画便是艺术家的"爱抚"，后者以此在形体上留下他的感觉的细微变化。笔画的这种性感在图12中也可以见到，书法的笔画延续着描摹的笔画，以烘托这种不可思议地具有"阴性"的意趣。而且题跋引用了白居易的一句诗："犹抱琵琶半遮面。"因此，135 在画下的部分，通过描绘几朵"露"的花蕾和几片"隐"的叶子，画家重建了一幅充满秘而不宣的欲念的场景。最后，图13向我们展示了画家挥洒自如的"运笔动作"：在一种既有序又纷繁的喷涌中，放纵恣肆的笔画与极为细腻的笔画交织在一起。这幅画再现的是绽放的梅枝。石涛对梅怀有一种始终如一的激情，梅也已成为他的象征、他的标志。① （关于笔画和对物品的再现，可以比较一下石涛的画作和宋、元大师的画作。见图24、25、26。）

① 见第二部分第十章。

第七章

　　关于笔画，我们已经运用了笔墨这一中国绘画的根本性观念。画家正是通过产生于笔墨交会相生的笔画，表达世界的多重面貌。与阴阳观念联系在一起的笔墨观念，在有形的层面引出了山水的观念；而再现了自然的两极的山水，则象征了互补和转化的规律。让我们明确一下，就与山水的关系而论，笔墨并非仅仅被视作表达"手段"；我们已经说过，笔墨是一个有机整体的组成部分，在这个有机整体中，人的绘画行为与生成变化中的宇宙的化育行为是联系在一起的。正因为如此，石涛继其他人之后，建立了笔与山、墨与水之间的呼应，他运用"笔山"与"墨海"来表达。正如从氤氲中涌现的第一画被认作出自混沌的元气，在此，笔墨一方面被认作阴阳；另一方面被认作山水（山水是阴阳之运作的物质的和可见的显现）。鉴于至此所运用的所有观念，我们认为可以在下面的示意图中，建立宇宙论与绘画之间的有机联系：

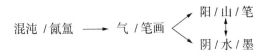

夫画，天下变通之大法也，山川形势之精英也，古今造物之陶冶也，阴阳气度之流行也，借笔墨以写天地万物而陶泳乎我也。(《变化章第三》)

古今人物无不细悉，必使墨海抱负，笔山驾驭，然后广其用。所以八极之表，九土之变，五岳之尊，四海之广，放之无外，收之无内。(《兼字章第十七》)

海有洪流，山有潜伏。海有吞吐，山有拱揖。海能荐灵，山能脉运。山有层峦叠嶂，邃谷深崖，巇屼突兀，岚气雾露，烟云毕至，犹如海之洪流，海之吞吐，此非海之荐灵，亦山之自居于海也。海亦能自居于山也。海之汪洋，海之含泓，海之激笑，海之蜃楼雉气，海之鲸跃龙腾；海潮如峰，海汐如岭。此海之自居于山也，非山之自居于海也。山海自居若是，而人亦有目视之者。……若得之于海，失之于山；得之于山，失之于海，是人妄受之也。我之受也，山即海也，海即山也。山海而知我受也：皆在人一笔一墨之风流也！(《海涛章第十三》)

山海所蕴含的内在对照和相互生成变化的主题，几乎出现在石涛所有的山水画中。我们仅限于观赏下面两幅作品：图16和图17。在第一幅画中，所有构成成分，山、泉、石、宅、树、草，都拥有各自的形态和特质。每一成分，在意识到自身作为个别的存在的同

时，共同协助达到整体的和谐。生机勃勃的和谐。因为冲虚不仅运
行于所有成分之间，也运行于每一成分的内部，它激起一股看不见
的潜流，这潜流将一切带入转化的注入活力的运动中。因此，这带
来整体化的冲虚，非但不曾"松懈"构图，反而促使画作富有密度，
由此产生一种令人心碎的焦虑感，与此同时，也产生一种深沉的赞
同感（来自参与自然之生发的人的赞同）。至于图 17，占据主导地位
的是中心处的冲虚（瀑布）。它造成一种碎裂，这碎裂引发了一种离
心运动。被卷入这一运动的构成画作的山和石，遵循一种循环秩序：
山峰似乎融化为瀑布，继而再度喷射为石之波涛。

139

　　在这一强有力的旋转中，静观中的人，无论多么渺小，都是唯
一稳定的成分。心中寄居着冲虚的人，在此成为宇宙变易的中轴。
（图 21、22、23 以各自的方式，展现了冲虚所支配的人水山或人地
天的三元关系。还可参见图 19 巨然的画作，它是纵向构图的绝佳
典范。）

第八章

因此，在中国，山水之间的相互作用被视为宇宙大化的体现。但是，在这一相互作用中隐含着人类生活的规律。实际上，通过参与宇宙大化，人找到了自身完成的道路。关于这一话题，有必要指出中国哲学家在山水的幽深本性和人的感官的幽深本性之间建立的感应。孔子曾说："知者乐水，仁者乐山。"（《雍也第六》）从这一首要论断，产生了关于人与自然关系的非常特殊的观念。自然并非被简单地视作外部框架或比较用语，它向人立起一面友善的镜子，使他得以自我发现和自我超越。因此，这里涉及的不是一种表面（或人为）的关系，而是以"德行"（人拥有山水天赋的德行）为依据，一代又一代的中国人，尤其是在艺术领域，试图建立人与自然之间的感应。关于这一话题，我们可以谈论存在于中国的一种普遍化的

象征：外部形象成为内在世界的再现。仅以绘画为例，在整个创造象征符号的大时代（我们认为它处于5—12世纪期间），对自然形态的缓慢吸收，其目标不在于建立院体俗套；它依据一种宇宙论的观念，并导向人类精神的一种理想：尽自然之性，并以调顺的气息——符号——将外部世界内在化。造化，宇宙之造化，人之造化，要想达到至高状态，全靠它所由伊始的：一画。绘画在中国之所以

被视为是神圣的，它之所以确乎导向了宇宙之精神化，是因为它建立在一种真正的符号之宗教的基础上。

在此，我们重返这部分开头处所言（见第四章）：在中国，风景画不是自然主义的绘画（在其中人被淡化或者缺席）；也不是泛灵论的绘画（借助这种绘画，人寻求"拟人化"风景的外部形态）。它也不满足于充当简单的风景艺术，记录一些美丽的风景供人玩赏。即使人的"形象"并未出现，他也不因此而不在场；他卓越地出现在自然的轮廓下，而自然，为人所亲历或梦想的自然，恰恰是具备内在视观的人的深沉本性的投射。这种认为存在着感应的信念，是受道家启发的：山谷隐藏着女性身体的奥秘；山石则倾诉着男性动荡不安的心声，等等。因而，画一幅山水，便是在画人的肖像；不是一个孤立的、与世隔绝的人物的肖像，而是一个与宇宙的根本运动联系在一起的人的肖像。画作所表达的，是人的存在方式：他的神 142 态、他的举止、他的韵律节奏、他的意趣……画作中可见成分之间的对照和相互作用，则是人的自身状态：他的恐惧、他的陶醉、他的冲动、他的矛盾、他曾体验的或未得满足的欲望。还是关于风景，需要指出的是，在对一组山峦、岩石或树木的再现中，中国画家非常重视山与山之间的"伦理"关系——每座山体现了一种人格化的姿态和动作——互相崇敬的或对峙的、和谐的或紧张的关系……观众领会这一关系的方式，有些类似于一位西方观众捕捉皮耶罗·德拉·弗朗切斯卡壁画中人物排列关系的方式。

鉴于以上所言，我们可以非常简化地强调下面的事实：在西方

古典绘画中，人的形象占据主导地位——在画家眼里，人的形象足以体现世上所有的美；而中国画家，从9或10世纪开始，更偏爱风景，在他看来，风景在揭示自然的奥秘的同时，可以表达人[①]的幽深梦幻与"相貌"。

我们在本节展开的人与自然之间在性质上的感应的主题，石涛在其作品最后一章尤为雄辩的一段中进行了探讨：

143　　且天之任于山无穷。山之得体也以位，山之荐灵也以神，山之变幻也以化，山之蒙养也以仁，山之纵横也以动，山之潜伏也以静，山之拱揖也以礼，山之纡徐也以和，山之环聚也以谨，山之虚灵也以智，山之纯秀也以文，山之蹲跳也以武，山之峻厉也以险，山之逼汉也以高，山之浑厚也以洪，山之浅近也以小。此山天之任而任，非山受任以任天也。人能受天之任而任，非山之任而任人也。由此推之，此山自任而任也，不能迁山之任而任也。是以仁者不迁于仁而乐山也。山有是任，水岂无任耶？水非无为而无任也。夫水汪洋广泽也以德，卑下循礼也以义，潮汐不息也以道，决行激越也以勇，潆洄平一也以

144　　法，盈远通达也以察，沁泓鲜洁也以善，折旋朝东也以志。其水见任于瀛潮溟渤之间者，非此素行其任，则又何能周天下之

① 另外需要提醒的是，人物画构成了中国绘画的重要门类：尤其是在宗教传统中，对菩萨、圣人、神仙和鬼怪的再现。

山川，通天下之血脉乎？人之所任于山不任于水者，是犹沉于沧海而不知其岸也，亦犹岸之不知有沧海也。是故知者，知其畔岸，逝于川上，听于源泉而乐水也。(《资任章第十八》)

第九章

因此最终涉及的是人。通过绘画实践，人在担当真实世界的同时，寻找自身的统一；因为人只有在完成他天赋的天与地的德行时才能自我完成。中国绘画所导向的理想，是一种整体状态：人之整体和宇宙之整体，互相依存并确乎浑然一体。

石涛通过他关于人和人所承担的使命的观念——下面的引文所证实的观念——与中国哲学最为高妙的思索相承接。他的思想虽说主要受到道家和禅宗智慧的启发，却也不排除儒家思想中最美好的成分（在这一意义上，我们已说过，石涛的《画语录》在18世纪初构成了一部伟大的综合之作，提出了一种生活的哲学），尤其是董仲舒表述过的这些思想："天生之，地养之，人成之"，以及《中庸》中的思想："唯天下至诚，为能尽其性；能尽其性，则能尽人之性；能尽人之性，则能尽物之性；能尽物之性，则可以赞天地之化育。可以赞天地之化育，则可以与天地参矣。"

　　石涛本人写道：

天能授人以法，不能授人以功；天能授人以画，不能授人以变。人或弃法以伐功，人或离画以务变。是天之不在于人，

虽有字画，亦不传焉。(《兼字章第十七》)

故山川万物之荐灵于人，因人操此蒙养生活之权。苟非其然，焉能使笔墨之下，有胎有骨，有开有合，有体有用，有形有势，有拱有立，有蹲跳，有潜伏，有冲霄，有崩岈，有磅礴，有嵯峨，有巑岏，有奇峭，有险峻，一一尽其灵而足其神。(《笔墨章第五》)

我们面对的是一种宇宙统一的观念，而它隐含了人与自然的内在和辩证的关系。自然潜在地向人揭示他的本性，使他得以超越自身；而人在自我完成时，也使自然得以完成。正如上面引用的《中庸》所肯定的，人只有尽生灵万物之性，才能尽其自身之性。对石涛而言，实现这一"本性"，当然与绘画实践密切联系在一起。绘画是引导潜在地富有生命力的一切得以完成的最佳途径。因为，更胜于一种表达和认知手段，绘画是根本的生存方式。作为石涛哲学基础的观念之一，难道不是尊受吗？在他看来，只有尊受——作为人领悟事物本质的先天能力——完好保存人的天性并使之尽兴舒展。 147

受与识，先受而后识也。识然后受，非受也。古今至明之士，藉其识而发其所受，知其受而发其所识。不过一事之能，其小受小识也。未能识一画之权，扩而大之也。夫一画含万物于中。画受墨，墨受笔，笔受腕，腕受心。如天之造生，地之

造成，此其所以受也。然贵乎人能尊，得其受而不尊，自弃也；得其画而不化，自缚也。夫受画者必尊而守之，强而用之，无闲于外，无息于内。《易》曰："天行健，君子以自强不息。"此乃所以尊受之也。（《尊受章第四》）

但是人最终全神贯注于作品，因为对他而言，在作品中才有真
148　正的超越，在作品中才能参与造化之圆满完成。

任不在笔，则任其可传；任不在墨，则任其可受；任不在山，则任其可静；任不在水，则任其可动；任不在古，则任其无荒；任不在今，则任其无障。是以古今不乱，笔墨常存，因其浃洽斯任而已矣。然则此任者，诚蒙养生活之理，以一治万，以万治一。不任于山，不任于水，不任于笔墨，不任于古今，不任于圣人。是任也，是有其资也。（《资任章第十八》）

　　让我们回到石涛的作品，或者回到石涛在作品中揭示的自我。他曾经热切地探索山和水的奥秘（"搜尽奇峰打草稿"），当他再造这一奥秘时，却全神贯注于笔画。他的作品，是从他的无意识和得心应手的韵律中涌现的梦幻与欲望的投射；是他深层的自然本性的投射，肉体的和心灵的。

　　　　在于墨海中立定精神，笔锋下决出生活，尺幅上换去毛骨，混沌里放出光明。纵使笔不笔，墨不墨，画不画，自有我在。盖以运夫墨，非墨运也。操夫笔，非笔操也。脱夫胎，非胎脱也。（《氤氲章第七》）

　　　　我有是一画，能贯山川之形神。此予五十年前，未脱胎于山川也；亦非糟粕其山川而使山川自私也。山川使予代山川而言也，山川脱胎于予也，予脱胎于山川也。搜尽奇峰打草稿也。山川与予神遇而迹化也，所以终归之于大涤也。（《山川章第八》）

　　石涛留给我们几幅自画像和一些描写他自己的诗。就我们在此

展示的两幅自画像（图1和图2）而言，第一幅是一张细腻、匀称的线描画；它向我们描绘了一名男子（他有33岁），容貌优雅，目光深邃，对自己有着清醒的看法，然而这种看法不乏某种自矜。第二幅则显示了年迈的他，神态孤傲，近乎疏野，笔画的干枯烘托了这一点。

另外，他的诗或画作上的题跋揭示了一个具有多面性的人物，智慧而敏感，忧心忡忡而又放荡不羁。

昔虎头三绝，吾今有三痴：人痴、语痴，画痴。真痴何可得也。

拈秃笔，向君笑，忽起舞，发大叫。大叫一声天宇宽，团团明月空中小。

今吾以手说，君以眼听。吾不愿使他人得知，公以为然否？

151　　　大涤子丁秋抱病久之。友人以此见索，先后共得十纸。纸新，十余年外方可观也。

（画面上）白云笼罩山巅，虎过腥风乍起。

怒猊抉石，渴骥奔泉，风雨欲来，烟云万状。超轶绝尘，沉着痛快。用情笔墨之中，放怀笔墨之外，能不令欣赏家一时噱绝。

吾写此纸时，心入春江水。江花随我开，江水随我起。把卷望江楼，高呼曰子美。一笑水云低，开图幻神髓。

无发无冠泱两般，解成画里一渔竿。芦花浅水不知处，若大乾坤收拾间。（图10）

石涛不厌其烦地描绘自然的各种最为不同的状貌：山、河、石、树、蔬果、不同季节的光线变化，等等；不过应该指出，最为纠缠和萦绕他的自然现象是花。通过花，他表明与某些神秘形象相聚的欲望，并由此表明他对原初世界的怀念。因为中国诗歌和绘画中所实践的这种对自然现象的象征化，其作用在于使人找到一面自鉴的镜子，与此同时走向构成人之奥秘的另外某种东西。在他画下的所有花中（水仙、牡丹、菊、兰、荷……），占据其想象世界中心位置的，无疑是梅花。他不停地回到这些既温柔又热情、既娇弱又坚韧的花，这些在漫天大雪中生发的花，也象征了纯洁。她们似乎体现了他震颤的感性，以及，更微妙地体现了他隐秘的性向。他对这些花高度认同，毫不犹豫地让人称他为"梅花道人"。可以说，画家对自我身份乃至自身性别的不停追问，在这些花的身上找到了隐秘的

回声。1685 年，在他 44 岁时，惊异于南京白雪覆盖的乡间盛开的梅花，石涛画下一幅长卷，并同时写下九首咏梅诗。这些诗充满神秘的意象和私密的影射。以下是其中的两首：

> 薄雾中开香雪斋，野夫心眼放形骸。二更月上枝平户，几点珠沉影弄阶。
>
> 绕座踞床诗未稳，披裘拥被梦初回。疏钟忽破晓烟荡，人爱青铜峡里埋。

153

> 霜雪离披冷淡姿，任情疏放可人思。奇枝怪节多年尽，空腹虚心太古时。似铁逢花樵眼乱，如藤坠石补天知。有僧大叫连称绝，略与还同总是痴！

石涛对梅花的激情一直持续到生命的最后阶段。1706 年，他 65 岁时写道：

> 怕看人家镜里花，生平摇落思无涯。砚荒笔秃无情性，路远天长有叹嗟。故国怀人愁塞马，岩城落日动边笳。何当遍绕梅花树，头白依然未有家。

关于石涛的作品，我们意欲保留的最后的意象，是这一迷离而悲怆的场面（图 18），整个画面由点点簇簇点染而成，如同无数怒放

的或在空中飞旋的花瓣；如同卷走一切的"石之波涛"。在一位画家笔下，当笔画抵达了点，他便触到了受破痕乃至无痕之诱惑的奥秘。无痕或种子，按照现代大画家黄宾虹的说法："点可千变万化，如播种以种子，种子落土，生长成果，作画亦如此。"

让我们再一次倾听石涛：

> 古人写树叶苔色，有淡墨浓墨，成分字、个字、一字、介字、品字、厶字，已至攒三聚五，梧叶、松叶、柏叶、柳叶等垂头、斜头诸叶，而行容树木、山色、风神态度。吾则不然。点有雨雪风晴四时得宜点，有反正阴阳衬贴点，有夹水夹墨一气混杂点，有含苞藻丝缨络连牵点，有空空阔阔干燥没味点，有有墨无墨飞白如烟点，有焦似漆邋遢透明点。更有两点，未肯向学人道破。有没天没地当头劈面点，有千岩万壑明净无一点。噫！法无定相，气概成章耳。[①]

154

① 更能体现画家的这些话语的，是其著名画作《万点恶墨图》(中国苏州博物馆藏)，画家之手的迅猛炫目的动作预示了现代抽象绘画的到来。

参考书目

一、外文文献

Acker, W., *Some T'ang and pre-T'ang Texts on Chinese Painting*, Leyde, 1954.

Beurdeley, Michel, *The Chinese Collector Through the Centuries*, Fribourg, Office du Livre.

Bush, Susan, *The Chinese Literati On Painting: Su Shih to Tung Ch'i-ch'ang*, Harvard Yenching Institute Studies, 1971.

Bussagli, Mario, *Chinese Painting*, Londres, Paul Hamlyn, 1969.

Cahill, James, *Chinese Painting*, Albert Skira, 1960.

– *Hills Beyond a Rive: Chinese Painting of the Yuan Dynasty*, New York, Weatherhill, 1976.

Calvin, Lewis, et Brush Walmsley, Dorothy, *Wang Wei the Painter-Poet*, Tokyo, Charles E. Tuttle Co, 1968.

Cheng, François, *L'Écriture poétique chinoise, suivi* d'une *Anthologie des poèmes des T'ang*, Paris, Éd. du Seuil, 1977.

Cohn, William, *Peinture chinoise*, Phaidon, 1948.

Contag, Victoria, *Chinesische Landschaften*, Baden-Baden, Wi Klein, 1955.

– *Konfuzianische Bildung und Bildwelt*, Zurich, Artemis Verlag, 1964.

Damisch, Hubert, *La Théorie du nuage*, Paris, Éd. du Seuil, 1972.

Dictionary of Ming Biography, Columbia University Press, 1976.

Elisseeff, Danièle et Vadime, *La Civilisation de la Chine*, Arthaud, 1979.

Fourcade, François, *Le Musée de Pékin*, Éd. Cercle d'Art, 1964.

Franke, Herbert, *Sung Biographies: Painters*, Franz Steiner Verlag, 1976.

Fu, Marilyn et Shen, *Studies in Connoisseurship*, Princeton University Press, 1973.

Granet, Marcel, *La Pensée chinoise*, Paris, Albin Michel, 1968.

Gulik, R. H. Van, *Chinese Pictorial Art*, Rome, Oriental Series XIX, 1958.

Kan, Diana, *The How and Why of Chinese Painting*, New York, Van Nostrand Reinhold Co, 1974.

Larre, Claude, *Tao Te King* de Lao Tsu, Desclée de Brouwer, 1977 (traduction).

Lee, Sherman E., et Wai-ham Ho, *Chinese Art Under the Mongols: the Yuan Dynasty*, Ohio, Cleveland Museum of Art, 1968.

Leymarie, Jean, *Zao Wou-ki*, 1979.

Lin Yu-t'ang, *The Chinese Theory of Art*, Londres, William Heinemann, 1967.

Liou Kia-houai, *Les Œuvres complètes de Tchouang-tşeu*, Paris, Gallimard.

Lowton, Thomas, *Chinese Figure Painting*, Washington D. C., Freer Gallery of Art, 1973.

Mareh, B., *Some Technical Terms of Chinese Painting*, Baltimore, 1935.

Matisse, Henri, *Écrits sur la peinture*, Hermann.

The Painting of Tao-chi, catalogue of an exhibition held at the Museum of Art, University of Michigan, 1967.

Petrucci, Raphaël, *Encyclopédie de la peinture chinoise*, Henri Laurens, 1918.

– *Les Peintres chinois*, Henri Laurens.

Pleynet, Marcelin, *Système de la peinture*, Paris, Éd. du Seuil, 1977.

Rowley, George, *Principles of chinese Painting*, Princeton University Press.

Ryckmans, Pierre, *Les «Propos sur la peinture» de Shitao*, Bruxelles, Institut belge des Hautes Études Chinoises, 1970 (traduction et commentaire).

Siren, Oswald, *Histoire de la peinture chinoise*, Paris, Éditions d'art et d'histoire, 1935.

Sullivan, Michael, *The Three Perfections: Chinese Painting Poetry and Calligraphy*, Londres, Thames & Hudson, 1974.

Swann, Peter C., *La Peinture chinoise*, Paris, Gallimard, 1958.

Sze Mai-mai, *The Tao of Painting*, New York, Bollingen Fondation, 1963.

Ts'erstevens, Michèle, *L'art chinois*, Massin, 1969.

Vanderstappen, Harrie A. (editor), *The T. L. Yuan Bibliography of Western Writings on Chinese Art and Archeology*, Mansell, 1975.

Vandier-Nicolas, Nicole, *Art et Sagesse en Chine: Mi Fou*, Paris, PUF, 1963.

Waley, Arthur, *An Introduction to the Study of Chinese Painting*, Londres, Ernest Bonne, 1958.

Wen Fong, *Sung and Yuan Paintings*, New York, Metropolitan Museum of Art, 1973.

Yoshiho Yonezawa et Michiaki Kawakita, *Arts of China*, Tokyo, Kondansha International Ltd, 1970.

二、中文文献

（仅列出本书中提及的书名）

张彦远:《历代名画记》。

傅抱石:《石涛上人年谱》，1948 年。

谢赫:《古画品录》，人民美术出版社，北京，1962 年。

《宣和画谱》，人民美术出版社，北京，1964 年。

黄宾虹:《话语录》，人民美术出版社，上海，1960 年。

郭若虚:《图画见闻志》，人民美术出版社，上海，1964 年。

石涛:《大涤子题画诗跋》，美术丛书 III，10。

汤垕:《画鉴》，美术丛书 III，2。

邓实:《美术丛书》，神州国光社，上海，1923 年。

王概:《芥子园画传》，世界书局，上海，1934 年。

王世贞:《王氏书画苑》，泰东图书局，上海，1922 年。

魏源:《老子本义》，商务印书馆，台北，1968 年。

吴承砚:《中国画论》，台湾书店，台北，1965 年。

于安澜:《画论丛刊》，人民美术出版社，北京，1960 年。

俞剑华:《中国画论类编》，人民美术出版社，北京，1957 年。

图书在版编目(CIP)数据

虚与实:中国绘画语言研究 /(法)程抱一著;涂卫群译.—北京:商务印书馆,2023
ISBN 978-7-100-21378-3

Ⅰ.①虚… Ⅱ.①程… ②涂… Ⅲ.①中国画—绘画研究 Ⅳ.① J212.05

中国版本图书馆 CIP 数据核字(2022)第 115611 号

虚与实
—— 中国绘画语言研究
〔法〕程抱一 著
涂卫群 译

商 务 印 书 馆 出 版
(北京王府井大街36号 邮政编码100710)
商 务 印 书 馆 发 行
北京中科印刷有限公司印刷
ISBN 978-7-100-21378-3

2023 年 6 月第 1 版　　　　　开本 850×1168　1/32
2023 年 6 月北京第 1 次印刷　　印张 6⅛

定价:49.00 元